U0039805

鄭曼髯 撰

易髓三論

中華書局印行

曼髯三論目錄

目　錄

一

自　序

髹之詩書畫三論，以六十年之心得，僅此數語而已。不敢落於膚廓，惟詩求辭達，

而言訒，寫性以見志，反此則失其自然，有作意者便失其真。羨古之大家，

語無疵病，故謂白圭之玷，猶可磨也。斯言之玷，不可為也。又謂駟不及舌，以言嫌不

訒，次之者君子識其大，大醇而小疵，猶不失為名家。若謂所言多疵病，雖有名篇名句

以傳不朽者，亦殊可恥，不足與古之賢者並提而論也。我之得事錢師，名山，以其明善

惡，判是非，乃我所不能及，非以其年長且博學而能彊記也。倘李杜韓歐與吾並世，往

往責其疵彼寧無愧色，縱不肯從我游，其不視若畏友，吾不信也。平世之人，恆薄今而

厚古，腐儒也。仲尼則不然，雖其弟子南宮适，猶稱尚德君子。又謂雍也可使南面，以

人以德而言，並無古今之別。又吾論書，不過謂橫直猶梁棟、藏頭護尾取中鋒耳。此外

如左右相顧，上下相隨，猶兄視弟，弟之隨兄。總其篇章，只要不逾規矩，得行氣之自

然而已。反此而能得傳千載，行好運耳。非吾所心折。予但知崇道，不涉於人，又何古

今之殊哉？吾論畫本乎書，筆無神，墨失韵者無論矣。重形及失形者亦無論矣。必曰貴

神而賤形，則近之，形之與神，猶小人之與君子，無小人何以養君子。是以謂形具而後神著也。至於筆墨，正如氣血之調暢，筆中少墨則枯，墨中無筆則滯，且氣能率血而行，可見筆領墨行，墨惡可以溢乎筆？倘筆不能控制乎墨，而能隨意者賤工也。倘筆猶豕立，墨若豚奔，而不知有神形之別者，乃失心之人，惡足談術藝哉？!總之，神行形活，意到筆隨，則庶乎近之矣。吾友夢谷辛卯讀吾文曰：詩書畫可一貫乎？曰：可。古人悉已貫之。書畫本同源，王維之詩中有畫，畫中有詩，廣文三絕，出乎一手，萃乎一紙，貫之以情趣。吾之三論，亦已貫之矣。曰：寫性以見志，不失其自然者也。夢谷其復有以益之者乎？辛亥春曼髥自序

卷頭語

論畫始作於燕京，垂五十年矣。民國十四年丙寅，朱彊邨老人，題予畫册有謂：「其論畫數則，超以象外，不知胸中丘壑幾許。」旋於流離中失去。二十三年前，避地臺員，乃重寫一卷，後八九年間，復續寫下篇，前後意識想與程度，相去殊遠，不欲有以改進者，擬存其舊也。又後十年，將發凡一篇，稍事改削，則相去尤遠。其學識，倘或與年俱長，則亦不敢自劃，秖得任其自然耳。論書曾於四十年前脫稿，亦於兵火中失却，妼於去歲辛亥人日，匆匆重寫於紐約旅邸，自以為較前作，猶剗賷存翼耳。四十年間之飲食，或不致浪得也。去冬夢谷相告曰：「往年曾見予永字九法歌訣」，驀聞之，幌同隔世矣。詩論於五年前，寫於三藩市，曾與詩社同仁講解，丼有錄音去夏返臺，存稿不在手頭，又從事再寫，亦急就章也。惟覺簡當，逾於昔年，此三論中，惟論畫似稍繽密，詩書二論，已近老年手筆，恐不能再簡也，然自知必不為讀者所諒，以其太簡耳。雖然簡則簡矣，却是晏嬰寫心之作，苟欲澂知髯六十餘年經過之實況者，亦不為宼枉，況或有可取者乎！老聃曰：「吾言最易知最易行。」髯亦自以為然，倘或專意潛心

一

求之，想不致有所隔閡也。於畫則騎近年之所作，從簡易以寫心意，不可學也。倘若問

我今日之論畫何如？亦有二語，可附錄於此曰：『昔聞曹孟德與劉玄德煮酒論心曰：「天下英雄惟使君與操耳。」此真知人知己之明，審勢當時之鑑也。』今之從事術藝者，倘能權古今而衡天下，知有天大地大人亦大之旨，則一動筆，便有我在，而後萬物入我筆皆吾畫也；不然如二十年前，法國發現有一萬五千餘年之壁畫，吾視之，亦猶塚中枯骨已耳。又何論漢壁及敦煌之畫匠，其可言乎！壬子仲夏寫於臺北

上篇　論　詩

一　啓發思慮

　　詩言志，不學詩，何以言？夫志將何言，詩有以啓之，志其欲立，詩有以發之，然必待學詩，方可言其志，且能達其意，而行其事，此猶理論耳。試問予之於詩，寧如是乎？垂垂老之將至，猶未能達其意而行其事，詩其有以與予違乎？曰：非也。詩之達意行事，由衷而言，不與於其形跡，形跡亦猶外之，雖平生偃蹇汗漫遊踪，亦自樂也。意能達與否，其事或非一時能行者，後百年或千載如能行之者有待也。形跡不得與吾言並行者，又一事也。然只要我言之終能行者，而吾意之能達，亦足證其實矣。而吾詩之有足利賴者，在此而已。倘我無詩以寄託、早晚豈亦不成一聚枯骨，終歸乎灰埃者乎！又何望焉。今吾之所慮豈消極哉？故不憤不啓，不悱不發者，其意未離乎詩也。仲尼曰：詩三百，一言以蔽之，詩無邪，邪不正也。如言過其實，或畜意作偽，及畫蛇添足與無病呻吟者，皆不正之謂邪，何況語怪力亂神，以涉及淫亂者乎？！雖然，吾觀夫古之學者，却亦有樂此而不厭者，故予必欲先正思慮，而後言詩，未爲晚也。如所謂「白髮三

一

千丈」何其言之夸也。況謂「三千煩惱絲」，誰曾數之？又如「霜皮溜雨四十圍，黛色參天二千尺」。豈獨予未之信，且嫌其言之固也。言何必欲過其實？如推敲作勢，故犯韓尹，畜意作僞也。遍和義熙之作添蛇足也。元白蘇黃之矜才步韵者，無病呻吟也。凡此類屬不正，必不爲仲尼所取無疑。夫予之欲言志者，志欲立而立人，志欲達而達人，朝有聞於吾師名山者，夕必欲傳諸同好。其意有二：一欲得天下英才而傳之者，一欲求同聲同氣者之相應也。如此而已。予之於詩，豈敢上追仲尼，俯臨唐宋，然只要烘托性情而出之，能不偏不倚，言可以立，或能行者，便不失爲中華民國之鄭曼髥也。

二 取法乎上

何謂之爲法，古人所立及相傳相沿者，一切無非法也。取之與否在我。必要取之者、當然取最上者而法之，所謂取法乎上，僅得於中、誠然。然而初學知識淺陋，何以知其爲上而法之，我兹略舉一端，以釋爲法之較爲上者。譬如盛唐人之一線法者，行氣而已。如崔顥之黃鶴樓詩，李白稱之，乃行氣也。所謂，昔人已乘黃鶴去。此地空餘黃鶴樓。黃鶴一去不復返。白雲千載空悠悠。然不過上半首而已。白遊鳳皇台得而效之，

可見白之服善，非等閒所能及。杜甫之出餞鄭虔之貶台州司戶一律云，鄭公樗散鬢成

絲。酒後嘗稱老畫師。萬里傷心嚴譴日。百年垂死中興時。倉皇已就長途往。邂逅無端

出餞遲。應與先生成永訣，九重泉路盡交期，得行氣之法之佳者，劉禹錫之西塞山懷古

亦一律，得上半截而已。王濬樓船下益州。金陵王氣黯然收。千尋鐵鎖沉江底。一片降

幡出石頭。中晚唐偶亦有能得之者。以此類推，上溯陶謝以及漢十九首，甚至上接葩

經，亦不能出乎是也。可見取法乎上數言可盡。然而先決之意識難言矣。倘未具有先決

之意識，雖取法於上，無所用也。予初學杜，曾有詠杜二律，姑錄二聯，以紀其事云。

刼餘書劍爲官累，亂裏關山作客多，又天寶艱難雙草履蜀山突兀一詩王、少作，因幼稚

不計也。十四歲春，交游稍廣，且與友人組有詩社，終日相談，無非清詩，不自知其風

格驟變，後入都、羅復堪以其兄瘻公與予有酬唱、晏起詩。故訪予於斜街寓廬，欲窺予

詩之全，乃出聽雪廬集際之，復堪初覽之喜而有言曰：學杜有得、繼而攢眉甫過半而棄

卷曰：君詩何愈趨愈下、以此而論，可一言以蔽之，不出清人之囿，頓使予汗流浹背，

歐詢之曰：應從何着手，曰：學黃陳，予心未以爲然。是晚讀放翁五律若干首、即擬一

律，題爲復堪風夕見過云：「客有帷車至，斜街問敝廬；籬花漂雨後，鑪火迓寒初、淪茗

嗟時事，論文及刼餘。風狂塵蔽日，君子意何如？」翌晨，携詩苔拜乞正，復堪快人，

拍案稱善曰：何遽變宋詩，亟謂從是邁進，予歸却嫌宋詩何易得其貌也。棄之，乃從王孟韋柳**着**手，轉入陶，而上溯十九首，予之漸有進境者，乃受復堪之教，若無復堪率直指點，予恐終老於清人之圍焉。然而與復堪別近五十年，且聞其已故，迄未睹其遺作，亦深恐復堪之終老，不出黃陳之圍，為可惜也。以此論取法於上，究以何者為是，無已、當師仲尼之謂辭達而言曰訒，由之可與觀羣怨，出之以溫柔敦厚，則復無以加焉。

三 情真事實

學詩之入門，不過平仄、格律、押韵、對仗，以及古近體之能如法而已。此誠易事，童年便可嫺習，不待我言也。至於發蒙、諺所謂：開喉乳，不可誤投，以其一錯，竟有致命之危，發蒙之要，乃欲其熹識，必欲有以啓之。如初學者，敎以巧言讕語，致其終身，陷溺於邪僻、不得拔也。必須敎以寫真情、紀事實，體察景物，能如吾意者，有以表而出之，故吾師名山嘗敎人曰：瓶人之詩，譬拾一火柴盒，搖之無聲、捏之無物者、沒用也。其最惡之者，言失其實，以及尋話說、文理不通、語言無味，從古之詩文，經其目，未有不判其得失，然當之者，豈止李杜韓歐不能免其筆伐，予居其藏書樓三年，不時閱讀經其改竄處，實令人驚心動魄。予每以其不肯宣諸後學，為可惜也。予

茲舉其對於賈島之評，亦足見一斑，曰：推者是推，敲者是敲、原是兩事，不可混爲一談，門開者，不須敲，門者不能推也。遽荅之曰：敲字好，則昧於事實，嫌其妄矣。又島詩有兩句三年得一吟雙淚流知音若不賞歸臥故山邱，師嘗引爲發笑曰：其實獨行潭底影、露宿樹邊僧，對殊費力。惟讀島詩有鑿石養蜂休買蜜、坐山秤藥不爭星，亟稱爲不朽之作，此不獨發賈島之蒙、雖李杜未能知此絕境。杜之秋興八首，開諷調之權輿，與詠懷古蹟，僅得明妃牟首詩耳。此無他詩之眞境未明，十九乃尋話說，不知情眞事實其重要有如此。欲取法於上，其不念茲在茲者乎。

四 道不遠人

道不遠人，詩道其有以異乎？曰：無以異也。雖有人我之分，則無異乎男女飲食也。倘能推己以及人，己所不欲，勿施於人，則人之情性，猶我之情性，人之飢溺，猶我之飢溺，則又何遠人之有。故仲尼無隱晦之言，荒遠之說，如未能事人，焉能事鬼？未知生，焉知死？孟軻切言是非明辯義利，所謂無是非心非人，後義先利，不奪不屬、皆未遠人也。詩何獨而不然，我故曰、詩言志，寫吾之性情，欲達之於人，得有同聲，自能相應，有同氣，自能相求，豈有他哉？辭達而已。達己得以達人而已，然言達之要

上篇　論詩

，我嘗舉其四目為清新真深，一曰清，辭愈淡，而能甄其味之清。一曰新、字愈熟，而能彰其思之新。反之者，文艱深而意晦澀者，非意淺必情失其真，一曰深、事愈近，而能達其意之深。反之者，語愈樸，而能見其情之真，一曰真、語愈樸，而能見其情之真，一曰深、事愈近，而能達其意之深。反之者，文艱深而意晦澀者，非意淺必情失其真，吾於此殊引為遺憾。必須謹遵仲尼之訓，辭達而已。辭達者，有斯感必有斯應無疑矣。然辭貪多則必濫，求簡則易晦，此乃過猶不及也。以詩論詩，白居易、陸游、可謂辭達矣、惜貪多病多語病，韓愈則過於硬語盤空，李白尚自然，病較少。蘇軾亦頗自然，嫌恣肆逞才華。李義山殊蘊藉，嫌多晦澀。王昌齡、王之渙、七絕高唱入雲、王維孟浩然之五律近古、惟陶潛則吾無閒言，自然而淡泊、辭達而情真，所謂見性之作，言志之語，吾無間焉、若言詩道近人，陶潛可當之而無愧也。

五 物極必反

物極必反，天下之至理也。陰極生陽，陽極生陰，物理之然也。我於詩，亦有以取證焉。白居易晚歲見李義山詩之美，亟稱之曰，惜乎我年已老，不然、寧為爾子，及居易亡。義山得子，直名白老，無足怪也。惟白傅清通乃畢生所致力，偶見義山詩，蘊藉異常，正與之相反，居易率性人也，而出言不加修飾，真令人震駭，無他、知極而反，

猶反常也。譬若微之與之同調，亦猶韓孟歐梅也。於長不覺其異，於短亦忘其疵，過猶

不及，亦若是耳。然香山之詠草曰：野火燒不盡，春風吹又生，又如燕子樓中霜月夜，

秋來只爲一人長。已足爲千秋獨步，未嘗遜色於義山，而義山之賈生云：可憐夜半虛前

席，不問蒼生問鬼神。又如籌筆驛之管樂有才原不忝關張無命欲何如等作，詞鋒犀利，

誠李杜之所無以視香山之愷悌仁厚，不可同日而語，故義山多機心而不壽，香山以坦率

而長年，亦各造其極之證也。予早歲頗義二人之長則有句云：老夫獨步兩山間，乃欲去

香山之率直與義山之晦澀，得於暢達中而寅蘊藉，誠不易也。然而香山義山以各造其

極，而見妙趣。倘誠合兩手之長，致兩長而俱減，則非計之得，必欲操有二人之長、從

而邁進，而不自畫，則近之。雖然，此猶予昔者所見之陋也。天地之大，何往而不自

得，僅欲獨步兩山間者，何其隘也。放之則彌六合，卷之則退藏於密，詩思何獨不然，

今吾亦猶復見其天地之心者矣。

六　不畔自然

人莫不自畫也，登峯必欲極者，其有以異乎常人，得天獨厚者，只要有志由之，則

自然能達其目的，如力不足者，亦只要有志由之，駑駘十駕，亦能造極一也。然少時所

見所聞，無非淺陋，其進退語默之間，未適其當，用舍行藏。能不自畫者，鮮矣。非得學以養之，然後知天大地大人亦大，不可斷其為小也。故謂人恒過而後能改，方覺今是而昨非，予攻詩垂六十年，於學養以為有所得，然學養究攸關於何事，豈非識其大而能遺其小，從其是而能改其非，達其辭而能明其志歟！惟得之乎天者，無不出之自然，是則不同，猶兒時得有佳句，雖老成不能改易之者，以其不失自然也。其失乎自然者，必語非心得，或有企圖以及酬應與唱和等作，則離矣。苟能知離乎自然為非，立自制裁之，則不失為豪傑之士，此之謂畏友益友也。雖然，予觀古之能工詩者，未有不語自心得，體物不畔乎自然，或有寄託得弦外之音者，亦不出乎是也。故我謂清者寫景物與情意，俱能微妙辭氣暢達，新者能自出機杼、不遺其細微，悉能合乎自然，至於真者、雖繩樞甕牖之子，以及車兒走卒殿腳火伕與農家之肩糞者，皆有其獨得之真處，不獨庖丁解牛，痀僂承蜩與蜣螂之轉丸，可入妙文而已。若論其深者，雖能多識草木蟲魚鳥獸之名，從而窮究其天趣與生理、不獨合乎自然而已。舉之如數家珍，假之猶堪寄託、比與攸關，安能出乎是與、至於人情世故，以及國是天良，不獨不能畔乎自然、欲攻詩者，其能不留意及此者乎？！

七 曼髯自述

曼小名阿品、於兄弟姊妹間行居六、先慈生予時，體極羸弱，然獨愛憐少子，在搖籃嘗唱唐詩以催眠，品甫行脚，牽母衣，必促母唱，母亦隨行隨作隨口唱唐詩，品却聽之不厭。母嘗語人曰，此兒有異乎諸子，喜聽唱詩，習以爲常，是以黃口吟詩，亦已嫻熟，十二齡，一夕，隨從母紅薇老人晚飯，乃舉詩之平仄爲問，曰，四聲易識易事，譬如魚字屬何聲？須順口唸曰：魚語遇月，乃知魚是平、居四聲之首，又如飯字，亦順口唸之凡晚飯穫，乃知飯字居第三，爲去聲，倘或舉語與晚字，乃上聲，月與穫乃入聲。平只一聲，餘三聲皆爲仄，以是得知平仄與四聲之別，又問曰：押韻何如？曰：一三五七不拘，二四六八句押韻，韻另有詩韻，卽以際知，謂平聲分上下平，各有十五韻，餘悉爲仄韻。譬如押一東，不可摻押三江，押一仙韻，不可摻押三肴，古詩另有可通，須檢詩韻之類，於是又知押韻之方。又問作詩應如何入手？曰：「先從寫景入手，漸漸方能寫情，寫景卽是寫實便可」。翌晨乘舟游飛霞洞出郊得二句云：「一灣春水綠、兩岸菜花黃」，歸呈從母求敎、曰：此便是詩，予甚喜，亦疑詩何易也。明年頗得有詩句，爲鄉里所傳誦，如詠杜甫二律，上已舉言其頷聯云。又登華蓋山有句云：……雲向荒城缺處

上篇 論詩

九

流，又有草枯山露骨，葉脫樹生筋，又看雪有句云：「寒上荒城數點鴉」，惟此三句存錄在玉井草堂集中。吾鄉名宿，組有詩鐘社，亦邀予參加，題爲橫覽二唱、予得二聯，首得元次得花元句云：「縱橫大地兵戈惡，瀏覽中原山水奇，眼爲前輩林公所得句云：「目覽奇書光若炬，手橫長劍氣如虹」。花句云：王覽家風原孝弟，田橫島客自英雄，十有四齡與吾鄉詞友六人，共組愼社，以詩會友，弱冠任北京郁文大學詩學教授，予之攻詩七八年，視詩以爲易事，誰料後五十年以至於今日，始知詩眞非易事，甘苦亦已備嘗之矣。今則寫此詩論，擬以最簡短之筆調，寫出六十年之心得，不知能達意歟否，未敢信也。民國十四年丙寅夏初，謁名山老人，謂拙作五言爨桐集有詩二，與陶詩可以亂眞、又謂余不能謂君詩無病，必須自求知之，聆此一言，行之難若登天，後從先生遊，先生再三囑讀長慶集曰，不是勸學香山詩，然必須多讀香山作，久自知之。初讀之，甚以爲苦，以香山殊少警句，旋知文從字順，功不易到，久之漸自知其疵病，從而方窺見古人之得失，不數年，覺杜詩疵病殊多，所謂文章千古事，得失寸心知。亦未盡然、又與白也詩曰：何時一尊酒，共與細論文，白亦有與甫詩云，借問別來太瘦生，總爲從前作詩苦，亦各佔地步，然甫非獨不能辭其苦，粗疏屢見，亦所不免，可見文從字順，便是辭達、爲學第一要義，故名山師有句云：安得數年天假我，閉門改遍少陵詩，然此言近千

年來，無人致道，予亦垂垂老矣，愈信其言之有實、非虛發也。無是非之心者，不足與聞斯言也。予十有八齡，輒好陶詩、愈老而愛彌篤，以其語多淡泊，且甚任眞，不意却與吾師有同好焉。在寄園一日，師見我將陶詩打一黑槓，乃以目瞪予搖手指之，而不發一言，予對曰，稚子戲我側，聊以忘華簪，若無此樂，猶未能忘乎？吾師仰天大笑，起而行矣。語病固所難免，一日，吾文引周公之言曰：辭達而弗多，師訝之，以手指文攢眉而視予，乃檢尚書以證之，師既驚而歎，攢眉而去，意者，師乃習熟孔子之言，所以忽之，必以弗多，人便求簡，以致晦澀，故爲驚歎，予會其深心，乃爲文以解之曰：周公命使臣，乃政令也。故謂辭達而弗多，孔子乃名敎，爲萬世法，故謂辭達而已，是以異也，可見吾師不苟發一言，其嚴有如此，眞所謂有不言，言則必可行也無疑矣。雖然，求詩之實，不過寫心意之誠，收景物之眞者也。如采菊東籬下，悠然見南山，立見其意境。池塘生春草、自以爲有神助、復見其初心也。此外如澄江淨如練及靑天無片雲與江淸月近人之類，皆得天趣爲多，然無學力以輔之，必致缺憾，則不能不令人三復白珪良有以也。

八 錢子眞傳

子錢子名山，諱振鍠，陽湖東郭人也。清進士、目覩清政日腐、上書不報、拂衣歸、聞清亡、神亂若狂、幾瀕絕境、聞夫子之長親責之曰，清之德於汝，曾有幾何，汝報之若是，不爲過乎？於是漸漸挽回其意志、旋井冠戴髮以傳經爲己任，夫子之爲人，正在文文山與鄭所南之間，得天地間氣，故其爲文爲詩、邁韓歐而凌李杜，不可及也。夫詩文僅得數篇，以傳奕代易耳，要其立言不朽，品德足以稱之，匪易事也。下筆淋漓，了無垢病、辭旨暢達，行軼羣倫，惟夫子誠有以也。玆舉其於詩卓見，一日與予曰。曹植却有佳句，「十指有長短，痛惜皆相似」，眞不朽之作，又曰：「有子月經天，無子若流星，亦殊絕倫」。一日又與予曰：古詩有句云、今日牛羊臥邱隴，當時相見面發紅、何詩之神妙一至於此耶！四十年來，讀破萬卷，曾不獲一語與之相捋者，此誠夫子之眞傳，不敢自閟。若以此三語與杜甫所稱，謝朓驚人之句，大江流日夜、客心悲未央，相較、謝詩猶若入木三分。此三語無不鞭辟入裏，以此知少陵論詩，猶未若也，且又謂「語不驚人死不休」、殊落語病，夫子時或申之曰，語何用驚人，明是非可耳。一日夫子出題詠梅，予自西湖返寄園、倦已就睡、同學強之應課題、懶老吏之斷獄也。

不肯起、曰、請爲予錄之，乃口占一絕云：「惆悵南枝已放過、無人來賞此山河，明朝我又飄然去，不及清谿對影多」。

翌日夫子來，予正外出，見案頭有詩，閱之曰：此唐詩也。余何未之見，乃援筆應之。題爲北枝，葢甫旬九谿十八澗所見之情緒，匆匆得以密圈、批曰絕唱，繼而閱之、曰、此又同光體詩，輒問張生仲友，此是誰詩，仲友不敢對，又問三世兄叔平，叔平對曰，首篇乃曼青作，餘同學詩，夫子大爲驚奇，加上重圈又評曰、不食人間烟火，是晚袖此紙復澁寄園與予曰，是汝所作，對曰：自古詠梅詩只有林逋得了一句云：水邊籬落忽橫枝，可稱神似。汝此作乃全首矣。言訖少坐而去。癸酉夏，夫子齎書賑栗陽水荒，數月，復遣予與同學三人往栗陽賑其老弱未能遠行者。迨予返、見夫子，獨立門前放賑，得一絕云：「浪費腰纏李謫仙、了無涓滴到荒年，先生終日當門立、自散囊中潤筆錢」。夫子批曰、李謫仙尚有先生在、鄙人愧死矣。末又評曰：軼倫超羣矣。先生從不輕下一評、予得此二語，恍然若失、一向自以爲能知詩之得失，今始知幼稚殊甚，仲尼謂、人莫不飲食也，鮮能知味，此惟名山得之矣。一、記取還山休更緩，「夫椒應有故人來」。指與予曰：余詩亦只能做到如此，當時予未甚了然，四十年來往往背誦、眞千讀而不厭、已達爐火純青、深入自然境地，敢謂杜甫日予從先生遊天台山，先生得詩盈卷，中有一絕云、海門市上見楊梅，夏至天中節候催

所未能到，「甫絕句佳者、如岐王宅裏尋常見，崔九堂前幾度聞。正是江南好風景、落花時節又逢君」。與此相較、則甫詩猶飯之有夾生者。「所謂江南好風景，卽是落花時節者乎?·可見未能醇乎醇耳」。

辛亥新秋曼髯寫於臺北。

中篇 論書

論書自序

夫書法自李斯以小篆之變，求統一文字，刪繁冗，取合宜，舉措未爲乖戾。前漢蕭相國何，深善筆理，與張良陳隱等論用筆之道，謂筆者心也；墨者手也；書者意也；依此行之自然妙矣。故柳公權之對穆宗曰：「用筆在心，心正則筆正。」顏魯公書如其人，忠義之節，明若日月，書之有助於敎化於此可見。故予有取焉，書如其人，如見其心，尚有他哉，昧此理而論書，所謂龍躍天門，虎臥鳳闕，非所取也。王羲之筆勢論，見陳思之書苑菁華，發語便謂：「書不貴平正安穩，而韓愈謂之俗書趁姿媚，豈無因哉？繼之則如米芾、趙孟頫、董其昌之流，書非不工，以其人品與心而論，皆不足取，張長史、旭，所得無多，只謂橫九丈，令每爲一平，豎謂縱，弗令邪曲，即此足爲魯公師也。張巡所謂，麾肱不能中程，何爲當理，以視不平正安穩者，爲何如？是以予之書論，一勒一弩，如梁棟之撐大廈已耳。餘猶末也，惟心正則筆正，雖畫一個十字，如見其肺肝然。人焉廋哉！且證諸古人畫押，重用十字，他人不得僞而冒之者，以其爲見性

中篇 論書

一五

之作耳。在程邈與李斯以前，未有不橫平而直正者，可見古人不敢有違繩墨，至論平正

相似，狀如算子，點不變，謂之布棊；努不宜直，直則失力，以此論書，與其品與心，

則離焉。大匠施人以規矩，不能施人巧，而孰敢欲違繩墨哉！故予之論書，自規矩外，

祇談一氣字，倘能如孟軻之善養吾浩然之氣，雖有萬法，亦不過一以貫之，又何有八法

與九法之分！有氣則雖如算子與布棊，俱能活用也。如無氣則橫雖平，豎雖直，皆猶尸

臥也。論書之什，汗牛充棟，歧見百出，不能已乎言者，又何與於予？·玆取法乎漢魏，

證諸唐宋，寧從博而論，欲得一言而可師，可友者，易以易知，簡以易

從，如此而已。故李斯之刪繁冗，取合宜，弗以其人，而賤其法也。辛亥人日寫於紐約

夕長樓曼簃。

概論三篇

（一）巳　往

自應用時期，倉頡創書，迄至金石與甲骨之遞變止，其間造詣之精美，已至絕倫，

可見歷時亦已久矣。而古人性情渾樸，了無傳世留名之念，自李斯爲政，運用專制之

力，主改革大篆爲小篆，期以統一文字，取舍由自，優劣從分，競其技，歧見滋生，故
旋有八分隸書眞草以及行書，相繼而起，而李斯與程邈之姓氏，亦從自見焉。以此爲書
法述作之嚆矢，不亦可乎！以妡而論，可爲今之論書者祖，若從時尙而稱，乃爲藝術之
時期開始矣。然其意不外乎求速度，而得爲變化耳。漢之張芝及蔡邕等，亦從而繼起，
至魏之鍾繇止，去古猶未遠，自晉之衞夫人傳王羲之，其時尙淸淡，而羲之書名亦應運
而行，然其書之恣肆傲岸，自無前例，則人之趣新厭舊，而古風蕩矣。羲之自詡其書勝
其師，獻之又自詡書勝其父，品德何存，孝敬何在，不足道矣。至唐太宗興，乃竭力而
鼓吹之，以爲前無古人，後若似無來者，而羲之之名，由書王而上逮書聖，無與匹焉。
六朝以來，雖書家輩出，名作如林，等閒視同糞土，爲可憫也。自唐以旋，書家只知有
王，他無論矣。雖有豪傑之士，如顏眞卿，柳誠懸諸人出，乃以品格見長，書法亦自能
得心應手，則稍稍突出藩籬，然亦未能澈底脫其窠臼，宋賢如蘇黃米蔡，窮其欲變之能
事，雖皆小有變化，然則變本加厲，而不知醇渾溫穆之可貴，却從其恣肆之途徑而邁
進，則益爲詭怪，所謂枯樹掛蛇，石壓蝦蟆，其成就亦只如此而已。若以溫良恭讓而衡
之，得無過於放肆歟！自宋以降，鄙所心折者二人，一爲八大山人，其書法渾樸自如，
其心境之淡泊，如入無人之境，則其旨趣已超塵矣；一爲伊墨卿秉綬，心平如水，書如

其人，雖較八大稍欠超逸，亦已不可及矣。髯六歲時，乃先慈教之學書，爲懸肘抱腕，置杯水坐於虎口上，筆管上部，遞加錫錢，而習漢隸，乃承秉外祖之所尙法耳。至十齡，甚有疑義，以爲古人學書，何至如此做作？旋知非古法也，乃淸包世臣之所尙法耳。揣其用意，不出乎二點：一，手指不許動盪；手腕不得擺搖，一、使腕力逐漸增進，如此而已。予乃與先慈述其理由，母以爲然，乃悉去之，輒從衛夫人所傳之撥鐙執筆法，而注意運肘，不動手腕，且以全神貫注之，使筆力之日長也。一日於市肆見有珂羅版王羲之之半截碑，喜而購之，如獲至寶，以爲自古之書未有出其右者。不久復得習明拓精本，相繼習之，十有二年，未嘗稍間，後得羅復堪之誠曰，學王不易見長，勸改習李北海麓山寺碑，不半年，予却以書名露其頭角，反自嫌其太易也，棄之，而復學篆隸，一日鄭蘇戡，見予學石門頌，許之曰，爾亟之滬鬻書，不三年蘇戡來訪，無暇見也，必大致其富矣。既而思之，我書必有賣相，遂輟不復學，又從三代直習至唐止，周而復始者，垂十年，不知何以能脫乎王也，年三十，遂立志要將字寫穩，不作他想，入臺後一日，朱定來訪，力讚予書，予答曰：「不如老兄之平，曰我實不如君之厚也」，予又告之曰：「我求一字垂二十年，而未能得。」定大驚，問曰：「學何字？」予乃書一穩字，定拍案大叫曰：「只此一字，是要費二十年之功」。予反問曰：「老兄書，何致

其平也?」曰:「一日請教弘一和尚以書法」,曰:「爾真要學書乎?」曰:「誠然。」

曰:「爾能先習三年,將一字橫平,我便教爾。」曰:「確乎?」曰:「然。」定習

三年,一字橫平,乃訪弘一,弘一曰:「可矣,已成矣。」再將一豎直正,便無他矣。

予乃與定拍手大笑,雖然,我之求穩,至今日止,已四十年矣,猶往往不易橫平而豎

直,乃墮入羲之之域,已四五十年,而不得脫其圍,真可謂疾固矣。妓談以往,不禁喟

然,及之,誌我過也。

(二) 現　在

現在者,既非已往,亦非將來,乃我之現在,我之書論,我僅舉我之所知,我所不

知者,他人必能舉之,或人已言之矣,且古人之成就,悉已見著述,可傳者早已傳之,

我能擇其善者之萬一,已銘刻在心,餘非我所喜者,可弗論焉。我之所謂善者,任真自

然,不逾乎規矩者,然既知其善,必從而行之,不畏其難也。故友朱定亦曾行之,一畫

三年,始得其平,然平固無奇,若謂不平,而得奇者,飛簷走壁,我不取也。必曰:由

平而後得化境,是爲奇矣。一豎能得直,亦然。或曰橫不宜平,豎不宜直,何謂也?曰

此不知勒與弩,其中皆有急勁,急勁者活力也。若謂不平不正又何謂曰勒曰弩。是不知

筆勢也。曰：又何謂爲任眞？曰：眞誠也，不假已耳。譬如心主火，怒者類纈，眞也。

腎主水、懼者股戰而色變，眞也。書家如顏柳及岳鵬舉、八大山人，皆任性之所至，此

書之極致，善惡妍媸，其自任之，人不得而妄論之也。此我所謂成者自成，有相求自能

相應，必同聲同氣，始可與言也，曰然則眞吾知之矣。又所謂美者何如？曰：不聞仲尼

之言者乎，韶盡美矣，又盡善也，武盡美矣，未盡善也。故在齊聞韶，三月未知肉味，

可見審美之觀念，人各不同，然以其能領略之，然後可以知其深淺優劣耳。倘如未學樂

而言樂，未精樂而論樂者，必致隔靴搔癢，如仲尼言韶之美，除非仲尼，他人惡得而知

之，因他人未及仲尼之聖哲，而測其所知妄也，雖然，樂以耳聞，而知其美，書以目接

而不知其美者，善者，未嘗用心也。所謂心不在焉，食而不知其味，以此可知，仲尼之

心在乎樂，而不在肉也，故我謂審美之善惡優劣，以人異也。諺所謂對眞人不能說假話

如對眞人說假話，與對牛彈琴，正成反比例。今吾聞美洲之樂之歌，直似燕都之化子叫

街，人盡樂之，其舞無以名之，與初民之巫風舞類也。人盡悅之，故吾子之間美、無

已，僅以所能領略者，直以相告，以書言書，甲骨及金石文字，而無一不眞不善不美

也。然皆爲實用記事之工具，並未戴上帽子，謂之曰藝術，此吾之所謂盡美又盡善也。

又何曰眞，以其無競乎功利，無與乎私見，而欲留名不朽者，是爲眞也。李斯之變更制

作，亦爲實用，且欲統一字文，其變也，利用政權，行其私見，此爲有意求變，故未爲美也，此與自然之變化一間耳，繼小篆而有變者，皆求速度，爲節省時間計，然去古之眞善美遠矣。以我之論書，乃現在人論現在事，却對古之文字，已視同古董，只可作充實基礎及修養而已，不足以寄我之性情也。雖然，今之學書者，謂崇尚藝術，非關實用，倘能本古之無欲渾樸之念，而入今之書法，以寫我之性情，而見其平實穩健，即吾所稱如八大山人之書者，可謂美矣。然亦未離乎眞善也，如此而已。羲之乃少年人之書，而名高望重於一時，幸運已耳，惡知有從心所欲，不逾矩之意境也。此我以六十五年審美之所得，固非他人所能領略者，請姑聽之而已耳。

（三）將　來

未來雖不可知，亦不可測，惟仲尼所謂安知來者之不如今也。予正企而望之，故欲以我所歷之艱苦，難以與人道者，書以遺來者作一柢藥可乎，約分三則如下：一、不可欲速，欲速則不達，譬如說一畫，三年始得其平，是最便宜而可從者，自古至今如戟指畫空，俱下畢生之力，若以一畫較，已爲所得者多，易乎平實而穩健也。一、少則得，多則惑，譬如、永字八法，乃書法之範圍也，而筆勢亦已在焉，倘費百日之功而學一

法，八法不過八百日，何其易也、簡也。結體之能事，當以其氣勢而得，不足慮也，此二語、真前哲之心傳，我費六十餘年之艱苦，方能證其實驗，弗以聰明自誤，必守之以鈍，久自知之。一、執筆用筆古人之傳授，皆重口授而指點，今者易耳，可藉電視配以錄音，則超越古人多矣。雖然，惟此不可忽視，稍有錯誤於啓蒙，便可斷送其一生之歲月，可不畏乎！我不過獻曝之人，而駑識途之馬，其心其言，俱出至誠，曾擇古人之善，而不我欺者，可與人同耳。吾書至此，偶憶及後漢之韋誕，得蔡邕之筆勢論，秘不與鍾繇觀，死而將之入墓，鍾繇竟陰使人盜墓得之，繇死亦效其法。太康中有人於許下，破鍾公墓，得其書論，晉之王修，亦獲觀鍾繇遺論，修死，其母以其心愛與之殉葬，唐太宗酷愛定武蘭亭，使蕭翼向智永弟子辨才和尚，詐取得之，死復將之入昭陵，且元常與義之，皆將其秘法傳其子，不欲使人見之，以此而衡，推己及人，與善與人同之旨，未免相去太遠，予以爲如是，其所成就，亦必有限耳。又有與上三則相反者，一、取法萬不可太低，倘入門一誤，如墮落流沙，不可拔矣。故古人謂取法於上，僅得乎中，自秦漢以上者，皆可學，只可取其筆勢，培其根基，不可泥其體制，筆勢則精神也，體制者糟粕耳，上惟鍾繇，下至八大山人，可作參考。一、金石甲骨及漢隸等文字，即如老耼所謂：跡非履也。然成者已成，可視同蛇蟬之遺蛻，自此以下，更無論

矣。孟軻所謂、大匠與人以規矩，不能使人巧，規矩古今所同，巧、熟而已，宜自求之。一、行不由徑，莫見小利，如今所謂抽象畫，欲圖利者，寧自作盲人，而騎瞎馬，可悲莫此爲甚。凡事不可自欺，卽此類也，然自欺者自欺耳，不足以欺人欺世也。而時人名之曰葡萄胎者，名言也。君子律己，優遊出之，不可求速變也，蛇蟬之蛻也以時，不失其自然也，矯揉造作，妄人已耳。一、君子不器，器小哉，大人者識其大者，然惡知其大自從之、曰、大者自然也，吾見欲眩人者，必畔自然，成器小耳，其可從乎，李邕者不失爲善人也，曰從我則死，誠矣。只有循規矩，從篆隸出，任自然，由天性得，不期然而然者，乃成其大也。

論書三寳

（一）崇　正　法

學書之要，第一在執筆，執筆從衞夫人所述之撥鐙法，此衞所傳者必出乎其師之鍾繇所授也。繇曾於韋誕墓中，得蔡邕筆勢論，此必有所得，乃正法也。次者卽爲用筆耳，用筆卽在乎永字八法，永字八法，不僅爲書法及用筆之範圍，且所謂筆勢，悉已具焉

。唐之林韞，曾作有撥鐙序，謂得自韓吏部之傳，有四字之訣，曰、推拖撚拽是也。然其中有謂永字八法，乃點畫爾，拘於一字，何異守株，此則大錯。永字八法之傳，必出自程邈以後無疑。或出自程邈，則亦不得而知也。今從崔瑗之歌訣，蔡邕之九勢八字訣，而言。予疑皆非出自初創人之定義，以其所論俱未盡該八法之旨趣，且永字八法，乃專爲隸而作，或謂出自義之，殊可笑也。以衞夫人之筆陣圖，不過欲彌補其不足之處，然所引者不出乎崔蔡之論，餘更無論焉。故予謂永字八法，乃正法也。此二者，乃書家唯一之寶篋，捨此皆不足從也。

附　撥鐙法及永字九法新解於後

撥鐙執筆法新解　八字訣（擫、壓、鉤、拒、抵、揭、導、送）

撥鐙執筆法，相傳皆謂衞夫人傳王羲之者，何以衞與王之筆論等皆未提及，且衞對於騎術未必能精，何以用騎術上之馬踏鐙以喻執筆，余未之信也。且自唐之懷素及林韞諸人之解撥鐙之作用，俱未切當，餘可知矣。余知自漢之蕭何始，相繼精用筆之法多矣，豈無執筆訣乎，然所謂累世相傳，皆尚口授，若必謂衞夫人撥鐙法。則不如直謂傳自鍾元常之爲妥，然鍾得之於何人，則不必窮究，亦無謂也。唐韓方明授筆要說，謂夫

二四

書之妙在於執管，宋陳思謂學書之初，執筆為最，余以蕭何與蔡邕輩之執筆法，想亦不致相去太遠耳。惟永字八法，所謂勒與策之妙用，皆涉及騎術，似若有相關之意在焉。

鐙、唐林韞謂馬鐙也，執筆時虎口空間、圓如馬鐙也、足踏馬鐙、淺則易轉運，懷素謂，如人並乘，鐙不相犯，俱未甚當、余直解之曰，鐙繫於鞍，長與腿齊，筆執於手，勁出於肩，此喻懸肘也。筆執於指，掌虛指實，猶足踏於鐙，不許深入者，騎術也。不嫻騎術，如將足深入於鐙上，足死矣，作用全失，抑或失慎，致落馬，則危殆矣。

故喻執筆以踏鐙，乃至理名言，非泛論也，故執筆運平指尖，使掌虛空猶馬鐙耳，宋錢若水曰、古之善書，鮮有得筆法者，唐希聲得之，凡五字：撅、押、鈎、拒、格，用筆雙鈎，則點畫遒勁，而盡妙矣，謂之撥鐙法。又元之陳繹曾，翰林要訣，解其法云，執筆法謂指法有八：一曰撅，大指骨上節下端用力，欲直如提千鈎。二曰捺，李煜謂之壓，食指着中節旁，此上二指主力。三曰鈎，中指着指尖鈎筆、令向下。四曰揭，名指着指外肉際，揭筆令向上。五曰抵，名指揭筆，中指抵住。六曰拒，中指鈎筆，名指拒定，此上三指，主轉運。七曰導，小指引名指過右。八曰送，小指送名指過左，此下一指主往來。以上八法謂之撥鐙法，此段文字、不知何據，惟較若水為詳。但亂雜煩瑣，於理欠了當，余且為之校正曰，撥鐙法之八字訣，乃運用四方上下之六合勁也。（附有

握管照相圖片可參考）。

一曰撮，大指力大向前平推，二曰壓，食指力不敵大指，故高踞且稍盤屈，加力向內壓，得與大指之力與勢相稱，此為前後兩方得其均衡。

三曰鈎，中指最長，可以向右方稍抱而帶鈎也，此居上方之三指。亦卽可名之曰參天，參天者三也，分而各主一方之力。

四曰拒，名指向左外加力相拒，則不能敵中指之鈎力也，故五曰抵、以小指附貼於名指之後，互相抵當中指之鈎力也。此為左右之力，又得均衡，此為前後左右則四方之勢已成。然在上之參天，三指下壓之力過強，又何以當之，是以併名指與小指之力，曰兩地，兩者併也。又以其居下，故謂地，參天者，力雖大而勢分三面，兩地者，力雖稍弱，然其併力共主一方，可得均衡，故六曰揭、揭者向上提也，以當其下壓之力，而上下之勢又得均衡，是為六合之均勢也。

七曰導，以五指齊力而言，小指尚未作主動之作用，故曰導，導引也，引名指向右，為坤轉之潛力。

八曰送，而坤既轉，則乾未有不旋，故送名指向左，而隨之闔闢，則坤轉而乾旋也。此余之校正舊說，當歟否乎，尚待後之賢者，有以正之也。

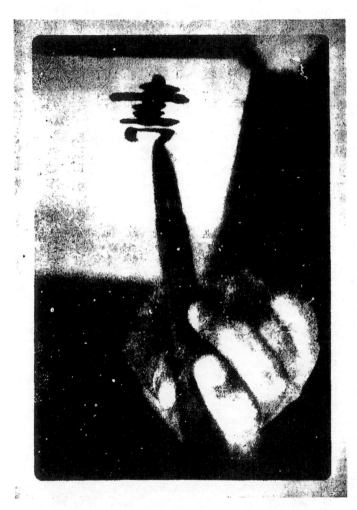

永字九法新解 　并引及八法歌訣

翰林禁經云：八法起於隸字之始，自崔張鍾王又傳授，所用該於萬字，墨道之最不可不明也。以此可見，崔瑗以前，對永字八法未有具體論著明矣。即錄歌訣如左：

側、鶺鴒而墜石。

勒、緩縱以藏機。

弩、彎環而勢曲。

趯、峻快以如錐。

策、依稀而似勒。

掠、彷彿以宜肥。

啄、騰凌而速進。

磔、抑趄以遲移。

右歌較具體，亦是最早之著述，傳謂崔子玉瑗所作。

蔡邕之九勢八字訣，其中亦已引用，疾勢出於啄磔之中，又在豎筆緊趯之內，可見永字八法，當起於崔蔡之前而無疑。衞夫人之筆陣圖，不過欲彌補八字之不足處，故添丶丁之類，其實以趯之一法，作三隅反耳，不足道也。王羲之筆陣圖、筆勢論，雖謂曾見蔡邕之筆勢論，及鍾繇之書骨論，並無一語述其佳妙處，等於未見同耳。且所引於衞夫人論調外，稍稍涉及鍾繇，一無創見，且文筆惡劣不堪，無可取也。而宋蘇黃猶引用

之，殊不解也。予妨所錄，僅蔡邕之九勢八字訣，及張旭之傳顏真卿者二篇，以供參考而已。不過萬取一焉，以求其簡已耳。然予僅將張旭之傳顏真卿者一篇，錄存者，不過取其九丈令每取一焉，一平，一豎曰縱，弗使邪曲而已，餘無論矣。然我之九法新解，不過從隸字而變真書，然蔡邕已言之矣，於八字誤曰輕爲屈折，豈不爲駒筆轉角折鋒，輕過之謂乎，我從而立法，乃專爲真書而言耳，非我所創也。自蔡邕之九勢八字訣，另錄於後此卽我之所謂永法九法新解者，如此而已。以下先述永字八法，不過從崔與蔡之言爲基礎，餘則參以我見已耳。

一點爲側

側者從高峯墜石，謂猶空中擲下，要藏頭而護尾，乃中鋒而欲側出也。

二横爲勒

勒者懸崖而勒馬，喩一横之如韁，除於馬口及掌握之兩端外，一韁之中，伸展之力，正未可以估計，在藏頭護尾之間，其氣勢爲何如，學者幸細悟之。

三豎爲弩　從歌訣述謂弩，彎環而勢曲，未言弩之用也，且弩與勒，形異而意同。

弩之一直，張弦也，蓄有活力，如彈簧，於藏頭護尾之外，弦中之宿勁與氣勢爲何如，學者幸自爲之，使懸刀之力而能遠到者爲積力之在我也。

譬有於勒於弩，如有他種說法，未敢有所知也，如，則亦不能出乎勒與弩之外者，故所謂橫平豎直者，外形也，僅言外形者，外行耳，非有寓於浩然之氣於勒與弩之中，則不足爲平直，倘得其平直而無氣者，尸書也已耳，不足道也。

四挑爲剔　以字形而言，後人以爲挑剔，則較趯字爲切近，可從之也。

剔者以足踢物，所謂趯，峻快以如錐者，正喩足尖之如錐，此之謂中鋒而側出矣，筆尖能與錐比，則足矣。如能行其腿之力，達乎足尖，餘可弗論，學者亦宜審之。

五左上爲策

策者馬鞭也，不善騎者，必昧其用，我且解之。策之用者，在乎鞭之頂尖最柔處也，輕�1馬之少腹陰部，雖怪馬，即疾馳，乃善用策尖之所向，妙在不接不離，以喩其

鋒穎解活用也。

六　左下爲掠

掠者鳥飛過目，如一掠也，正與以下之啄字相呼應，亦猶勒之與策之呼應耳。鳥自近及遠，由麤漸細，鳥並無麤細大小之別，雖至極細而沒，乃目力不能及遠也，此喻筆尖由勢而漸微，猶如錐也，稍鬆柔而已。

七　右上爲啄

啄者鳥嘴甲，用以啄物者，所謂啄，騰凌而速進者，形容嘴尖之力也。以上自剔而策而掠，以至於啄，皆喻中鋒之尖，而善用其如錐也，卽所謂如錐畫沙之類，要鋒穎筆筆送到。

八　右下爲磔

磔者極刑裂尸之具，何以論書而采用如此惡毒之字，非其含義，有此必要者乎？可

以想見，定是辣手之筆也。細翫以上七法，不出乎藏頭護尾，以及乎中鋒已耳。惟此一法則大異，始則拆裂其鋒穎，終得歸合而復原，不有很勁厲穎之功，惡得能縱而復擒，放而能收也。故訣所謂磔抑趯而遲移。趯音鵲側行也，抑趯者，抑者按也，側行者以喻磔也，惟此舖毫，按而復提者，希加意習之，方能得也。

以上八法，予以爲繼程邈而有作也，崔蔡不過加意述之已耳。以其所解釋者俱非原始定義，茲舉一二法而言，譬如勒緩縱以藏機則失其勒之本義、弩、彎環而勢曲僅形容其外殼，不涉乎其妙用之在弦，策依稀而似勒，則何必以策而形容此法，則猶多餘，故敢斷言，非定義之初衷也。謂起於隸之始一言，則近是非敢畫蛇添足，欲行直道，乃直解之未嘗有乖戾其意義也。

九折爲屈

九法者即蔡邕之輕爲屈折而來，此非隸字，乃眞書之永也。

『曰折因隸書作如『形，爲二筆也，楷書乃一筆，卽此「形者，曰折而變爲永字九法矣，我亦補一訣語曰，折屈鐵以硾煉，此折者或外方而內圓，或外圓而內方，乃規不離矩，而矩不離規，篆乎隸乎，從心所欲，不逾規矩已耳。

附永字九法三奇歌二絕

曼髯 三論

三二

側急藏鋒頴欲脫，折如屈鐵善磨礱，礫毫分拆從容合，砥煉凝神厲是工。

側乃有始磔有終，折妙樞機捩舵同，永字九法三奇在，六筆中鋒氣象雄。

附錄二則

一、蔡邕九勢八字訣

二、顏眞卿述張長史筆法十二意

書　訣

九勢八字訣　　蔡邕

夫書肇於自然，自然既立，陰陽生焉。陰陽既生形出矣，藏頭護尾，力在字中，下筆用力，肌膚之麗，故曰：勢來不可止，勢去不可遏，惟筆軟則奇怪生焉。

凡落筆結字，上皆覆下，下以承上，使其形勢，遞相映帶，無使勢背，轉筆宜左右回頭，無使節目孤露。

藏鋒點畫，出入之跡，欲左先右，至回右亦爾。藏頭、圓筆、屬紙，令筆心在點畫中行。

護尾、畫點勢盡力收之。

疾勢，出於啄磔之中，又在豎筆緊趯之內。

掠筆，在於趲峰峻趯用之。

澀勢，在於緊駃戰行之法，橫鱗豎勒之規。此名九勢，得之雖無師授，亦能妙合古

人，須翰墨功多，即造妙境耳。八字訣曰：輕為屈折，子知之乎？曰：豈不為駒筆轉角

折鋒輕過之謂乎！

巧為布置，子知之乎？曰：豈不為欲書先預想，字形布置，令氣勢異巧之謂乎！

鋒為末，子知之乎？曰豈不為已成畫，使其鋒健之謂乎！

力為體，子知之乎？曰豈不為遲筆，則點畫皆有力，即骨體自能雄媚之謂乎！

均為間，子知之乎？曰：豈不為築鋒下筆，皆須宛成，無令其疏之謂乎！

稱為大小，子知之乎？曰：豈不為大字促之令小，小字展之令大，須兼合茂密之

謂乎！

損為有餘，子知之乎？曰：豈不為趣長筆短，點畫有不足，而常使意勢有餘之謂

乎！

益為不足，子知之乎？曰：豈不為書點或有失趣者，即以傍點救之，之謂乎！

予罷秩醴泉，特詣東洛，訪金吾長史張公旭，請師筆法，長史于時在裴儆宅憩止，

已一年矣。眾有師張公求筆法，或有得者，皆曰神妙，僕頃在長安，師事張公，竟不蒙

傳授，使知是道也，人或問筆法者張公皆大笑而對之，便草書或三紙或五紙，皆乘興而

散，竟不復有得其言者。予自再遊洛下，相見眷然，不替僕，因門裴儆，足下師敬長史，

有何所得？曰：但得書絹素屛數本，亦嘗論清筆法，惟言倍加工學，臨寫書法，當自悟

耳。僕自停裴儆宅，月餘，因與裴儆從長史言，話散却囬長史前，請曰，僕既承九丈獎

誘，日月滋深，夙夜工勤，耽溺翰墨，雖四遠流揚，自未爲穩，倘得聞筆法要訣，則終

爲師學，以冀至于能妙，豈任感戴之誠也。長史良久不言，乃左右盼視，怫然而起，僕

乃從行，歸于東竹林院，小堂。張公乃當堂踞坐床，而命僕居乎小榻，乃曰：筆法元微，

難妄傳授，非志士高人詎可言其要妙，書之未能，且攻眞草，今以授子，可須思妙。

　　乃曰：夫平謂橫，子知之乎？僕思以對曰：嘗聞長史，九丈令每爲一平，畫皆須縱

橫有象，此豈非其謂乎？長史乃笑曰。

　　又曰：夫直謂縱、子知之乎？曰豈不謂直者必縱之，不令邪曲之謂乎，長史曰：

「然」。

又曰均謂間，子知之乎？曰嘗蒙示以間不容光之謂乎？長史曰然。

又曰：密謂際，子知之乎？曰：豈不謂築鋒下筆皆令宛成，不令其疏之謂乎？長史曰然。

又曰鋒謂末，子知之乎？曰：豈不謂末以成畫，使其鋒鍵之謂乎？長史曰然。

又曰力謂骨體，子知之乎？曰豈不謂趯筆則點畫皆有筋骨，字體自然雄媚之謂乎？長史曰然。

又曰：轉輕謂曲指，子知之乎？曰，豈不謂鈎筆轉角，折鋒輕過，亦謂轉角暗遇之謂乎？長史曰然。

又曰：決謂牽掣，子知之乎？曰：豈不謂牽掣爲擎，決意挫鋒，使不怯滯，令險峻而成以謂之決乎？長史曰然。

又曰：補謂不足，子知之乎？曰嘗聞于長史豈不謂結構點畫，或有失趣者，則以別點畫旁救之謂乎？長史曰然。

又曰損謂有餘，子知之乎？曰嘗蒙所授豈不謂趣長筆短，長使意氣有餘，畫若不足之謂乎？曰然。

又曰巧謂布置，子知之乎？曰豈不謂欲書先預想，字形布置，令其平穩，或意外生

體，令有異勢之謂乎？曰然。

又曰：稱謂大小、子知之乎？曰嘗聞教授豈不謂大字促令小，小字展之使大，兼令

茂密，所以為稱乎？長史曰然，子言頗皆近之矣。夫書道之妙，煥乎其有旨焉，字外之

奇，凡庸不能辨，言所不能盡，世之學者皆宗二王元常，頗存逸跡，曾不睥睨筆法之

妙，遂爾雷同，獻之謂之古肥，旭謂之今瘦，古今既殊肥瘦。頗反如自覽有異衆說，

張芝鍾繇，功趣精細，始同神機肥瘦，古今豈易致意，真跡雖少，可約而推，逸少至于

學鍾，勢巧形容，及其獨運，意疏字緩，譬如楚音習夏，不能無楚，過言不悒，未為篤

論，又子敬之不逮逸少，猶逸少之不逮元常，學子敬者畫虎也，學元常者畫龍也，余雖

不習，久得其道，不習而言必慕之歟，儻著巧思，思盈半矣，子其勉之，工若精勤，悉

自當為妙筆，真卿前請曰，幸蒙長史九丈傳授用筆之法，敢問攻書之妙，何如得齊於古

人？張公曰，妙在執筆，令其圓暢，勿使拘攣，其次識法謂口傳手授之訣，勿使無度，

所謂筆法也，其次在於布置，不慢不越，巧使合宜，其次紙筆精佳，其次變化適懷，縱

拾擊拏，咸有規矩，五者備矣，然後能齊於古人，曰：敢問長史神用執筆之理，可得聞

乎？長史曰：予傳授筆法，得之老舅彥遠，曰、吾昔日學書，雖功深，奈何迹不至殊

妙，後問於褚南河曰，用筆當須如印之泥，思而不悟，後於江島遇見沙平地靜，令人意

悅欲書，乃偶以利鋒畫而書之，其勁險之狀，明利媚好，自茲乃悟，用筆如錐畫沙，使

其藏鋒，畫乃沉着，當其用筆，常欲使其透過紙背，此成功之極矣。眞草用筆，悉如畫

沙，點畫淨媚，則其道至矣，如此則其跡可久，自然齊于古人。但思此理，以專想功

用，故其點畫不得妄動，子其書紳。予殊銘謝逡巡，再拜而退，自此得攻書之妙，于茲

五年，眞草自知可成矣。

（二）反 非 法

仲尼曰，仁者何以尙之？惡不仁者也。今吾論書而崇正法，崇正法，無以尙之，反

非法者也。自古之有篆隸，無有不橫平而豎直，又無一字而不得安穩者，至讀王羲之筆

勢論，發語便敢反之曰，夫書不貴平正安穩，用筆有偃有仰，有欹有斜，可謂善護其短

矣。以羲之所長而論曰，揚波騰氣之勢，足可迷人，正賴其不平不正不安不穩，亦猶西

子捧心之態，其足以迷人者乎！晉尙清談，羲之乘時行其恣肆傲慢，以爲得也。且其所

謂若平直相似，狀如算子，又曰橫貴乎纖，豎貴乎麤，予皆惑焉。自羲之前，此兩言從

未聞也，亦未之見也。又謂橫如孤舟之橫江渚，豎若春筍之抽寒谷，此與橫曰勒，豎曰

弩，相去不知幾千里。所謂橫曰勒，自馬喞以及把握，兩頭有所依據，今謂若孤舟之橫

江渚，泛泛然有何藏頭與護尾之可言也。豎曰弩，猶然也。謂弩中藏有彈力，能使懸刀

之力射遠，今謂若春筍之抽寒谷，乃力由下而上長，又何謂之懸針垂露，不屑評矣，且

又謂斫戈之法，落筆戢戢，如長松之倚溪谷，其謬一也。以衞夫人謂如百鈞弩發，今謂

長松之倚，其根何着，亦可笑也。又謂長似死蛇挂樹，乃謂其豎也。短似踏死蝦蟆，

乃謂橫也。以我證諸魯恭王刻石，其長尾下拖，不致似蛇之死，大吉山買地摩崖，其短

筆，亦不致類似死蝦蟆也。且唐之虞世南，有謂長者不爲有餘，短者不爲不足，可見書

之善者，無關長短，宋黃山谷之書，東坡譏爲枯樹挂蛇，山谷反譏坡書爲石壓蝦蟆，亦

未曾爲死也。此二語正救羲之之語病，猶謂無關長短，秖問有氣無氣可耳。羲之題衞夫

人筆陳圖後，所謂曾見李斯曹喜及鍾繇梁鵠蔡邕等書，與張昶之華岳碑，始知學衞夫人

書，徒費年月耳。據張旭謂逸少不逮元常，可見其欺師罵祖之無益也。吾師錢子名山，

曾有題衞夫人帖詩云，授徒莫授王羲之，書到成家罵本師，人事分明天理近，自稱勝父

有豚兒，然羲之亦有筆陳圖，謂余覽李斯等論筆勢，及鍾繇論書骨，讀其所述者，甚是不經云云，然

並未引證筆勢與書骨有如何之妙處，且力詆其師衞夫人，十九不出師承，然

了無創見，且語支離破碎，幼稚不堪，只解道金書錦字，纖點銀鈎，麒麟鬪角，虎湊龍

牙之類論調，大家寧爲爲之乎?又最可令人疑惑者，其筆勢論曰，告汝子敬，而不敢呼其

子之名，及序之結論則曰，斯論初成之時，同學張伯英，欲求見之，吾詐云失矣，蓋自

自秘之甚，不苟傳也云云，伯英乃後漢之張芝，後漢書張奐傳云，芝及弟昶，並喜草

書，至今稱之，且羲亦曾誇見張昶之書華岳碑，可見其相距尚遠，惡得與伯英同學，可

謂奇矣。直謂之爲僞作則爲愈，然則宋之蘇黃，猶引用之，其流毒之廣，故不可不辨

也，因漫識之。

（三）自　尊

自尊者，其言曰訒，不苟發也。其行必端，形於外也，夫言行者，人之樞機也，故

論書者見其言也。作書者見其行也，二者攸關於君子與小人，所不能遁其跡也。譬如羲

之筆勢論曰：夫書不貴平正安穩，秖此一言，而言行具見，所謂一言以爲智，一言以爲

不智，以其心其跡，如印印泥焉，小人不言，不知其胸無點墨，小人不動，不見其手足

輕浮，故謂君子行不由徑，席不正不坐，見其平正也。危邦不入，亂邦不居，得其安穩

也。是以予嫌羲之書，恣肆傲慢，正以其不得平正安穩耳，若求其書之精警，於不平正

安穩處見本領，則何異乎飛簷走壁，宵小跳梁，君子恥之，倘拘於平正安穩，了無神氣

者，是尸書也，不足論。所謂君子有三變，望之儼然，接之曰溫，聞其聲曰厲，作書論

書安可異於是乎，故予謂平正安穩者，規矩也。天下古今之公器也，能從心所欲，不逾

矩者，自尊也。有此平正安穩之初基，而託諸於筆墨，則筆墨有我也，形諸於筆墨，則

筆墨見我也，傳諸於筆墨，則筆墨即我也，若問自尊之訣云何，曰善養吾浩然之氣已

耳，此氣者，正氣也，有正氣，不論八法或九法，無從而不可，無正氣者，又何有歟與

王之筆陣圖之可言也，予故曰，後世妄論筆勢及八法，而不肯已於言者，皆不出乎形跡

而已，倘有正氣者，潛龍在淵，不傷其氣也。飛龍在天，而見其神也，學書者其能異於

是乎，抑亦末矣，又何足道。

一、釋　力

唐林韞之作撥鐙法，則謂傳自安期，乃盧肇之再傳弟子，歲餘盧公忽然相謂曰，子學

吾書，但求其力爾，殊不知用筆之力，不在於力，用於力，筆死矣。虛掌實指，指不入

掌，東西上下，何所闕焉。盧肇所謂用於力，筆死矣。亦已妙矣，惜與虛掌實指，截然

兩事，未能達意，虛掌實指，豈不能用力乎，且用於力，筆便不死乎，惟肇欲辨力，殊

已妙矣。鍾張諸人，於力俱未有透徹之說，從古相傳，皆謂握管要用力，人欲從背後奪

其筆則不得，予少得先慈之教，於筆管上漸漸遞加錫錢，乃欲增長指力也。及予避地渝州，時與沈尹默汪東陳方三人相紁，於筆管上漸漸遞加錫錢，乃欲增長指力也。及予避地渝力，旭初芷町不能解其紛，乃問曰用力何如，答曰必須指與管，如若生成，不可用死力耳。當時此論，亦難體會，今進一解曰，如將筆管授予嬰兒，不得奪取耳，此即老耼所謂，筋柔握固，渾是活力，若悟此語，盧肇之意達矣。握管之爭息矣，予且於此直言之焉，蔡邕九勢有謂下筆用力，肌膚之麗，八法中又有謂，力為體，此皆未肯明言，至發韋誕墓、鍾繇得蔡邕筆勢論，始知多力豐筋者聖，無力無筋者病，此言纔透露其秘而鍾繇未釋其奧，故未聞有傳焉，所謂多力，誠非力也，乃勁也。同門陳孝廉微明，習太極拳數十年，力與勁，未能悉其究竟，予旋得之山西左祖師萊蓬之秘曰，力由於骨，勁由於筋，乃憬然大悟，四十年前，曾將此言，寫於鄭子太極拳十三篇內，以公諸同好，而廣其傳也，邑所謂多力豐筋者，正力由筋發者，勁也。且謂藏頭圓筆屬紙，令筆心常在點畫中行，又謂橫鱗竪勒之規，皆謂勁之所由生也，正與予所謂握管而得力者，乃即由筋之勁也，與老耼所謂筋柔握固，猶出一轍，然邑之秘奧在此，繇能知其然，恐亦未知其所以然也。予年七十矣，不願將此秘而入墓矣，又不願如繇與羲之獨私授於其子，惟希學者於此深翫味之已耳。

二、用　墨

用墨惟求活墨而已，活墨與活筆二而一也。不有活墨，則筆亦死矣。工乎藝事者，皆以生動爲主，如用死墨，則筆雖活，無可爲焉。活墨何謂也？硯無宿墨，筆無宿墨，則墨活矣。然用之者，醮墨必有層次，知所先後，如畫焉。倘以乾筆醮焦墨，落筆便死，何云用也？必須以活筆醮活墨，用將渴時再醮，則活用墨矣，然活者猶須得其趣，如草活矣、木活矣、魚鳥亦活矣。不得其趣者，僅知爲草木魚鳥而已。譬如草木芬芳，魚鳥游翔，樂之者得其趣也，墨黑而已。用之能得其趣者，可使黑能增麗，神采煥然，不知行墨之氣，惡解用筆之活，且能窺見其筆底焉，正與烏光整相反，烏光整者，館閣體也，書家所不屑談，必使烏者如雲，有開合聚散也，光者如月照澄江，有映帶與襯托也。整者整整自有其條也。如此方可求其趣耳。予初不知有此趣之在墨，四十年前，因宋元明清近代之畫，在日展出，予系列代表之選，而出席東京，便從奈良參觀唐賢墨跡册頁，於硬黃蠟箋上書之，墨色五光璀粲，皆由濃而至淡者，一筆行氣，而見其筆墨俱活，此於碑帖上所未曾夢見者，於此摸索多年，旋復得見居延漢簡，墨色依然未變，由一筆而下，濃淡相生，後數十年，究甲骨之未刻者，見其漆墨，以及書於皮革之上

者，俱一筆直書，至漆墨將盡，始再醮再書，光彩悅目不可言狀，而得其趣矣，雖然如是，然僅可書至七分，必須再醮，不然則黯淡失色，而無彩矣，然反之者，濃墨不妨積而至焦，無慮也。以此喻雲光水色之趣，活而已矣，欲知用墨者，須於穠纖變化之中，開合陰陽之際，其深究焉，鑪火純青之候在是，如欲他求活趣，猶隔靴而搔癢耳。

三、立　基

何謂爲立基？以上所言執筆撥鐙法，用筆永字九法，釋力與用墨，無非立基也。曰、此猶言立基之目耳，未嘗及乎立基之本，立基之本者，氣也。曰力由於骨，不能謂無氣，勁由於筋，亦氣而已耳，又何有氣之分別哉！曰力由於骨者，血氣之勇耳。血氣由膽而出乎肝，勁由於筋者，精氣也，由腎而發，腎者爲命爲本，此爲立基之本，立基何謂也，譬猶建築，以基礎爲先務，基礎者，不出乎堅實穩固而已。書家何以爲基礎？曰、氣沈丹田，足心躡地而已。運其氣以至肩、至肘、至腕、至指、而達乎筆尖，如斯而已矣。此謂有根之學，不然泛濫伊無底止矣。然由根而行，譬如松竹藤蘿，任情恣性而長，未嘗見有醜惡之態，以其自然，而無矯造之意，倘出諸矯造，以成器，雖登廊廟，得顯其盛，高人逸士，不屑顧也。故予以爲，得有根氣者，雖八法九法，行

之一也，又何謂爲一字數體俱入，若作一紙之書，須字字意別，勿使相同，此僅足與稚子

言也。又有謂存意學者，兩月可見其功，天性靈者，百日亦知其本，此之筆論，可謂家

寶家珍，而秘之。此皆予所深惑者，鍾繇學書，動輒十年或三十年，得蔡邕之筆勢論，

始知多力豐筋者聖，無力無筋者病，若言兩月及百日，而能見功知本，何談之易也，然

十二章筆勢論，攟集陳言無數，而仍未及多力豐筋之說，若以此爲傳家珍寶之秘，眞只

可得揚波騰氣之勢，足可迷人而已，予之所謂立基之言，不若是之易也，十年或三十

年，以至於終其身，非所期也，猶與眠食相偕，其務於改過求平正安穩，無功利與虛

名之企圖也，由丹田而腰、而脊、而肩、而肘、而腕、而指、達乎筆

尖，猶劍及履及，意之所向而氣已至矣之類，亦可謂意在筆先，而與氣偕行，立基之

說，如此而已。

四、立　意

學書法無他，企求修養而已。以涵心息慮，寫性陶情，且可作舒筋活血，爲調氣袪

病之運動耳。論六藝之由來，原爲紀事，論文藝之本，書畫同源，皆有積極之用，捨此

一切之作用外，以予論之，學書至難，不易得其平正安穩，藉以作改過觀心之具，莫善

於此，每晨起及就寢前，能抽暇半小時習之足矣，如其不能，得十分鐘之常課無間，亦已可矣。尤希於七日內，得一度自閱自批，排除己見，以衡其得失與進程，必大有裨於自修，若謂以此傳累世之名，且秘其訣，作迷人之具，非我所知也，所謂修其天爵，以要人爵，是矣。如羲之得唐太宗之鼓吹者，蓋有命焉，非他人所能企望也，予願我之子弟與弟子，要能澈知此意，庶明學書之立意耳。至於書畫同源，論此藝者，予亦不能例外，深知不精於書法，畫亦不易超人，學書之難，實亦高出於畫十倍，此專於精神及筆墨，與崇尚氣韵生動而言，若於體制之形似，則不如畫幾個祖褐裸裎之美人，之足迷人也，又何必言書畫哉，若立志工乎書畫者，如八大山人及華新羅與吳昌碩之書，高出於畫，此實千古不朽之絕作，無多讓於前賢，如大滌子石谿金冬心之流，其書惡劣無比，偶有可取者，稍有野趣已耳。南田之書，尚不如其畫，餘可弗論矣，晚近朋輩中，故人如王雲夢白，晚歲之書秀骨嶙峋，雅韵欲流，師曾有所未逮，陳方芷町，天趣橫溢，不同凡響，皆書高於畫，惜二君，嫌作古太早耳。今之劉延濤，十年來書法孟晉，不獨高出畫藝，確有出藍之實，惜于公不得聞我言而掀髯，爲憾也。然我於延濤，猶希其於渾樸之途邁進，不朽之業，已在掌握之中，猛志希幾，猶在心神之外，幸祈勉之，與予有同嗜者，從未有忘懷也。總之書法決非補畫隙之用，能得書與畫而偕行，猶可說也，

平生不敢作違心之論，謬誤雖多，亦學所未逮，尚乞世之賢哲，恕予不敏。

五、平正安穩

或者問曰，學書何必求平正安穩，書不過紀事而已，曰學書與紀事不同，學書但言

書耳，非悠關於紀事，猶學劍學畫，今之所謂藝術，乃陶寫性情之助，如擅離平正安

穩，必致亂雜無章，又何規矩準繩之可言，如所謂倒字不倒行，倒行不倒氣，此學力之

不敷，律己之不嚴，豈可垂爲法乎，如不得平正安穩者，乃力求之不獲，學者之恥也。

何謂爲不貴。此護短之言，安可從也，曰漢人竹簡存在不少，不得平正安穩者多矣。何

不足爲法，曰竹簡存者，皆紀事之類，出自賤工小匠之手，證諸大吉山買地摩崖之字，

毫無紀律，然翫其野趣可耳。何可比於甲骨金石之文，八分漢隸之工哉！取法於上，僅

得乎中，今則毀棄黃鍾，而鳴瓦釜，亦計之得乎？嬰兒扒地抓狗矢，以其無知也，盲人

喻騎瞎馬，以其無見也，無知無見者，而與期平正安穩，則有異於對牛彈琴者乎？若嫌

其難，而不學，不學無罪也。若以其力不足，中道而盡，亦無辜也。雖云閒藝，既欲學

之，不求登峯造極者小人也，欲爲而不竭其力，欲行而不致其果者，亦足以敎人乎，曰

羲之之名垂宇宙，幾二千年，何必欲隳之，何故也，曰善哉此言也，李杜文章在，光芒

萬丈長，而誰足以隳之，而況乎我書聖義之者乎，唐太宗舉之上超雲漢，我欲隳之，而

能使之墮地乎，非爾之謂也，而唐至今，世人以爲除王字之外，皆斗筲不足道，我少之

能得半截碑，如獲至寶，當然以爲此外無書，是以鑽研逾十載，雖云荼毒，甘之如飴，

執敢與予譣義之，非舍命與之一決不已。誰知歲深日久，浸之潤之，以其實

識未泯耳。漸漸厭其翫世輕狂、急欲自拔、已墮流沙、幾乎滅頂，迫至自立之年，決意

要致力求穩，竭二十年之心力，而不易得，始知先襲者之不易滌除有如是，可不畏哉！

又可知，君子之爲學也不然，如孟軻之賢，猶言強爲善而已矣！今予年屆七十。始見一

線曙光，然自救正恐不逮，安欲隳義之已成，惟欲究是非者，只知有是非而已。辨好惡

者，亦只知有好惡已耳。志欲明是非，辨好惡，得之者，夕死無憾，又要欲顧其名垂宇

宙。能隳之與否，非予志也。曰、然以若言，乃千秋定論，不得移易者與。曰此言何

敢當哉，予之所謂平則正也，正則平也。非平則不正，非正不則平，安則穩也，穩則安

也。非安則不穩，非穩則不安也。夫平正安穩、爲之則難，從而行之，豈易得哉，是知

小人惡之，不敢從也。君子從之，非洗心砥礪，期二十年，不爲功，進者曰進也，止者

曰止也。予謂定論，將焉用哉，聞之者垂頭，唯唯而退。

六、新　趣

平疇交遠風，良苗亦懷新，淵明得之，是謂物惟求新，乃得溫故之趣耳。學書者，倘昧此理，可無作矣，小篆之作，溫金石文字，得其新趣，八分隸書之作，溫大小篆，而生其新趣，眞草行之遞變，乃溫篆隸而遞生其新趣，此秦漢之間，所變至此，魏晉以降，至於今，已二千載，何變之窮也，不獨變窮而已，由唐以來，且皆崇尚羲之書，豈止其人與骨已朽而已哉，陳陳相因，又何有新趣之可言也。雖然自唐以來，無人不欲求變，惟於其跡之求變，其變愈趨而愈小，必欲惟心之求變，而其跡則不足以囿之者也。秦漢之變，爲用之求速，乃變其體制，愈趨而愈新，若言用之求變，如今之影印，及電機打字，無不日新又新，此不過紀事已耳。而了無藝術之意味於其間，而古之大小篆及隸與眞草行書之變，在體製外，自有盡美盡善之意匠在焉。吾今所崇尚者在此，於其紀事之用求速，則又一事也。然體製變趨窮，而不再變，無傷於書也。惟求日新之趣者，在求日新其德行已耳。譬如仲尼之謂泰伯，其可謂至德也已矣。三以天下讓，民無得而稱焉，此正稱其德，以及其行也。德者誠於中能讓也，行者形於外，特立獨行也。能具有此二者，方稱其德行之日新也。然則新則新矣，其趣何謂也，玆者以書

言書，若其德行之寄託於書，書與其德行偕行新也。書之日進，猶與其德行並進者

也。單以橫平而豎正而言，所謂心平則氣平，心正則筆正，實能出諸手而應乎心，特立

獨行之德行，亦能見諸於筆，豈非新也。然溫故者，仍不出乎篆隸已耳。而能日新其德行，足以自見，而

今之一我，豈非趣也。筆墨之縱橫馳驟，隨心所欲，不逾規矩，寫古

樂其趣者，我自得之，又何用比我於邕繇者矣。

七、渾樸自然

書雖趣惟求新，而性尚渾樸，渾者天地混一之生氣，樸者自養其內蘊之德，不待外

之求彫琢也，故渾樸之體大矣。以其體大不厭其拙也，拙不求巧，巧者薄俗，正與渾樸

之性相反，能渾樸者，便爲率性。率性者，任眞也，任眞之進可以逮乎自然矣，然求其

自然必由渾樸始，妓直以書法而衡之曰，橫求平，豎求正，橫平豎正者，又何奇？乃橫

豎不失其格耳。倘橫豎不及其格者，於書又何論焉？雖然橫豎及其格者，乃學者之意求

而得之，學者之意既得，則學者之人格符焉。則進而求其盡善盡美者，始稱爲陶寫性情

然則究何謂之爲善與美也？曰：譬如橫累至千萬筆，豎亦累至千萬筆，俱無一筆而背戾

作者之心意，餘法亦皆如之則善矣。進之則曰橫豎以及其他法，俱能累至千萬筆，不獨

不違作者之心意，且有條不紊，有理不滑，陰陽開合，聚散向背，未有不相得而相彰，穠纖調暢神采煥然，則盡美矣。既盡美且盡善，與其任真之性相契，其庶乎逮於自然矣。倘能得與自然相應，爲居九十有九。不厭其多也，或有爲居其一而畔乎自然，則棄矣。

此稿雖云於辛亥元月十三日蕆事因重寫四十年前書法新論之初衷加以改錯則稍爲容易已耳。

　　書　論　書　後

　　東坡謂把筆無定法，歐陽文公謂余當指運，而腕不知，此語最妙，二公於書法俱是外行，故東坡所謂我書意造本無法，乃眞實語也，餘可弗論。山谷謂心能轉手，手能轉筆，書法便隨人意，古人工書無他異，但能用筆耳。魯直於書曾下苦功，惟心轉手，手轉筆者，他自得之，他人不可從也。朱熹謂點點畫畫，放意則荒，取妍則惑，此意甚是。張敬夫謂韓魏公之書札，端嚴謹重，未嘗作一筆行勢，王荆公書，嘗躁擾急迫，正相反也。書札細事，而於人之德性，其相關有如此，語亦甚好，趙子固有謂，書字當立間架牆壁於字處，如中年牛等字，凡是一直一橫中停者，皆當着心凝然平均，夫態度

者，書法之餘也。骨格書法之祖也，今未正骨格，先尚態度，幾乎不舍本而求末耶。此

言予以爲萬古論書者，所不能破也，子固正人君子也。可以企止張長史，他人不及也。

南軒晦庵之言，惟謹耳。謂書不可有離乎人之品格也，東坡六一，俱不知書，山谷僅知

書法在乎用筆已耳。予謂書法始於執筆，中爲骨格，終爲渾成，執筆者規矩準繩所繫，

骨格者德行人品攸關，渾成者氣韻自然見矣。三者不可偏廢，偏廢者有所缺陷，羲之正

缺骨格，推爲書聖，未敢苟同，真卿之真書欠渾成，於碑趨二法，刻意求工，正山谷謂

心能轉手，倘其直如矢，病也。然忠臣之性格，亦於是見矣。元章詆其書札醜惡，爲不知

量也。小痲姑予甚愛之，而無碑趨二法之病，得屋漏痕折釵股

之妙，羲之楷書，樂毅論，宋拓本，有董其昌跋者，較渾厚謹慎，可稱傳家之寶，草書

十七帖，行書快雪時晴，俱精品，自蘭亭以後，以及所存墨跡，便恣肆傲慢，即朱熹所

謂放意則荒，取妍則惑，鍼其病也，元常了無此病，故非羲之所能及，且多力豐筋，元

常誠有得也，八大山人不獨得元常之神髓而已。層冰成於積水，誠青出於藍矣，自漢以

降二千餘年，一人而已。蔡邕復起，不易吾言矣。

　　上元夜燈下寫此曼髯並識於紐約夕長樓

下篇　論　畫

論畫發凡

圖畫象形，先於文字，觀古籀鐘鼎，有以知之，有虞氏之世，有謂山龍華蟲作會，是為衣畫而裳繡，然則圖畫不僅為文字之孕甲，亦開藝事之先河矣。書畫同源，於以見之，自漢以降，圖畫之見製作者，日益廣而益精，一時有一時之宗事，一人有一人之主張，既時風化所被，派系遂開，著錄繁多，更僕難數，考其略，大抵由象形之簡樸，進而為寫真之精刻，再進而為寫生之意匠，至於寫意，則超以象外，得其環中，雖從前三變，而會通之，極其至者，羚羊掛角，無跡可尋，至唐賢鄭虔王維輩作，而詩與書畫，始入同流。玄宗所謂鄭虔三絕，王維所謂，詩中有畫，畫中有詩，此為文人畫之嚆矢，黃休復所謂，以逸為先，而神妙次之者，正以是也，然則文人畫，豈易言哉，有文人之修養，而無藝術之根柢，以至於出神而入化，安足為文人畫哉，苟有所作，不過為文人之墨戲而已耳。近百餘年來，文人往往有朝學暮已，自以為文人畫者、過矣，此誠不知

畫之所以爲畫，何以能駕畫人畫而上之，正以寫眞寫生之外，進而能入化境，更具有文人之**修養**與寄託者，方可、不然乃文人之塗抹，何足貴也、何足稱也，必須具有文人之**修養**、併力而注之於畫、自成家法，此之謂文人畫，非文人之能作畫也、雖然云爾、由之誠非易事，**譬**如師造化者，可謂事師之最高且大也，然猶不過具形已耳、友古人者，可謂取筆法之上者，然亦不過廣參各家之意趣耳。至於形者乃天之賦予，可謂博大而無窮，法者乃古人精心所**攝**取者，倘能融會而貫通之，然非我之獨有，而儘人皆可得而由之，若能稱我之所獨有者，必於師與友之所具其眞且善者，又從我意，得而融會之，自出機抒，則造化與古人，適足爲我家珍，斯爲美矣。此我之所謂文人畫，可以**繼**鄭虞王維而起，非獨無愧，且足以承先啓後，何哉，以鄭與王之眞蹟絕少，難以遇目，苟猶如此，何敢多讓乎前賢，應宜合力，不斷研幾，自見其造詣也。韓退之年甫三十有八，自稱老矣，髯今逾古稀，未敢自惜筆墨，猶如細鍼密縷，曉曉不休，後之學者，如能稍會苦衷，則必知吾言出自肺腑，非泛論也，苟欲從事於斯，非竭弘毅之心力，不克臻此，學無止境，企共勉旃。

壬子荷花生朝曼髯補作

（一）用筆　始於執筆，執筆以衞夫人之撥鐙法爲宗，此已於書論言之矣，故不贅，望細心精究之，玆欲將余之所獨得者，復申述之。右手握管，全神貫注於毫端，未有不偏重於右也，偏重於右，則中全失，而定力不得平衡，難期於渾成也。必須於揮毫時，左足心貼地，重心中正，不偏不倚，其力發由左腳根，而膝而腰而胯，得達乎右手指，以至於毫端，然後運用上下前後左右，亦合之動不失乎平衡，可抵於大成也。握管則不鬆不緊，筆管與手指如若生成一體，但求平正安穩，作改過之工具，不沽名而圖利者，未有不出類而拔萃也。

（二）執筆之訣　不出乎五指之力集中，則萬毫齊力，掌虛指實，腕覆肘懸而已。何謂五指之力集中，五指之力雖各有所司，然必須協力，萬毫惡能齊力，五指用力不偏，則中鋒而齊發，掌虛如握卵，指實如與管相生成，非用死力也。腕覆而不使欹側，欹側則氣阻，肘懸而不使貼案，貼案則機滯。用筆之法，約而言之，一曰縱，二曰準，三曰勁，四曰重，五曰速，六曰曲，七曰斂，八曰活。首縱者，欲其才氣之流露，然後因勢而利導之，不能終縱，終縱則不知返。次之以準，則漸欲其就範。既準矣，恐其力疲，故啓之以勁，勁則易乎瘦削，故援之以重。重則易於遲拙，乃語之以速。速則難免流於直率，故濟之曰曲。筆能曲、則無微不達，無往不復，然後承之以斂。斂則氣聚，過斂猶失之

於滯，故終之以活。活則生機伏焉。寫生之基，在乎用筆，而此而已矣。

㈢用墨之法　古人嘗謂分五色，**其實**何止十色，今廣此意而言之，一曰潑，二曰

惜，三曰濃，四曰淡，五曰積，六曰焦，七曰渴。首曰潑，潑如潑水也，有淋漓之致，

欲見其襟懷之浩瀚也。知潑矣，恐易流乎泛濫，故濟之以惜。惜者揮毫落紙之時，若吝

惜而嫌不足，猶疑其毫端之無餘瀋，此之謂惜之如金也。過惜恐易枯，故曰濃。濃則煥

然燦然，有餘裕焉，不能終濃。濃甚則傷氣之清，乃與之言淡。淡而不厭，乃有逸氣

使濃淡相得而益彰。淡多則氣斂，而語之以積。積則聚有餘，易乎凝神而有力，然靈氣

嫌不足也，亟語之曰焦。焦以舒展其氣，不傷其積也，焦濃而乾易，不及淡渴而潤難，然

故終之曰渴。渴者，毫端蓄有餘瀋，落紙如飛，筆甫蘸紙，而已提之。故墨雖乾渴，而

力已透紙背矣，此爲用墨所最難能，功如到此，已入化境矣。

㈣設色之妙　與用墨之意相若，亦以氣韻生動爲先，氣韻生動，雖不能出乎筆墨與

設色之外，然其主要在乎用水。故用墨與色易，用水爲最難，文人畫用色甚簡，花靑、

藤黃、赭石三者爲主，胭脂、硃磦輔之可耳。

㈤結構與意境　結構，第一步難得密，密處不可板滯，板者平板，無前後上下內外

深淺遠近之層次；滯者窒滯無空間、無氣脈、無生機，然密固難，鬆亦非易。鬆者易致

散漫無歸，古人有謂密處不容一髮，寬處可使走馬，此專指行氣而言。不容一髮，言其氣之緊；可使走馬，言其氣之寬，非有悟性不易到也。至於揖讓俯仰，呼應周旋，得傳神於阿堵，誠結構之上乘，而虛實疏密，濃淡淺深，上下左右，陰陽向背之分，抑末矣。意境之說，有進乎此者，立意，譬欲寫自己性行之高潔處，何以見之？如畫爲心得，境與意會則善矣。然與筆墨究隔一層，非眞於筆墨間，自有意境之存在，譬意欲狀寒瘦，一點一畫，便自寒瘦。寫勁健，一豎一橫，便見勁氣，狀淸潔，甫見點染，而淸潔之氣逼人，寫豐富之類，亦能如是，可以審其平生，察其素性之表裏，安能垂久而彌堅，緬跡，惡可逃乎。高人逸士之風義，品節原關天性，然非積學之深，忠奸誠僞之懷而益遠，此言意境與筆墨，殆有相生之處，非造次可能領悟者。

（六）題跋及印章　題跋補畫所不足，自宋始盛，有以詩詞，有以雋永之文，然皆因其畫之所需而有作，往往穿畫侵枝，有所不顧。然其書法詩意，俱能與畫鎔成一體，故無碍於畫也。若詩與書於畫，格格不入，不如學唐宋畫院體，署款於畫際爲愈，此文人畫與畫人畫之分也。題識，詩文之體裁與款字，必選擇其與畫法相近者，卽蓋章之地位，及大小粗細與朱白文等，均須硏究一番，方臻妥善。

（七）筆墨紙之選擇　筆以狼毫紫毫爲宜，長穎更佳，大筆作小字小畫可，小筆寫巨畫

大字不可，鋒穎均須全開，每用後必須淨滌，硯亦如之，墨須選精製者，藏烟十年以上者更佳，隨磨隨用，乾則弗宜，用紙以生六吉宣綿厚者爲上，特別宣次之，淳化宣又次之，麦硾及茶箋豆箋高麗皮紙之類，斯下矣。夾貢礬箋非所宜也，雖然學者必礪筆惜墨賤楮，然後方大有可爲也。

緒　論　八　篇

(一)能　能事也，初學者之能事，求準爲先。一求手準，景物入於眼，便出乎手，毫釐不謬，皆得合於眼之所接者，此手準矣。一求眼準，景物之接於眼，便能別美惡，巨細不遺，此眼之察，能應於心，則眼準矣。眼固能明察，偶若無所見，病在心之粗放，不在眼，眼察物未窮其輪廓條理，病在眼，不能應乎心，故手之是否已準，求剖別之者在心，心能許之，然後知眼之能合於心也。心有所得，則能應乎手，眼亦從而知之，此爲三合。倘心有所得，而手不能應，眼亦未之許，此病不在眼，而在手之未準，故初學者，求手準爲先。手準，則能事過半矣。

(二)力　筆力也，手雖然準，未必能有力，因求準、筆行緩力弱，速則難準矣。有力

必於手準後，漸漸求之，充其至者，筆行愈速，力愈出，此猶易耳。力厚矣，有槍棒氣，有草土氣，非眞力也，以其力形於外，形於外，則力浮，力充乎內，達乎根，望之似無力，熟覩之覺其力之行動，所向彌阻，此之謂有勁。勁外柔而中剛，有彈性，乃眞力也。眞力具活，否則僵，然眞力何從而生？智果禪師謂廻展右肩，長舒左足，此運腰力也。李北海謂下筆時，兩足欲踏斷地板，此言根力也，其力由足而生。顏魯公謂力生於兩足尖之間，此中氣也，其力得由根而上，此皆發前人所未發。至若屋漏痕，折釵股，如印印泥，如錐畫沙，諸說皆由是而擴充之，然余之所得在正坐，或直立，左足心貼地，沈氣而後作，初學動筆要專於簡，簡則易乎準。既準矣，習之勤而力生，力足而志不分，則漸入神，而得化境無難矣。

(三)學　昔賢謂行萬里路，讀萬卷書，審其所稱，無非學也。然而萬里之行，非不遠也，萬卷之學，非不博也，悉得於心而致用則可，不然，若今者萬里之途，朝發夕至，萬卷之學，誌非而博，亦可以爲學而致用乎。故余所謂文人畫與畫人畫工之不同者，卽在學與不學，有修養與否而已。破萬卷、多識前言往行，以蓄德；行萬里路者，多識山川草木，民物民情以裕智，澤之以文字，而洩之於書畫，其意境之幽玄，胸懷之浩瀚，自有以異於常人，此之謂學，而能觀其匯通，致於用者也。管仲、諸葛亮、管寧、陶

潛、岳飛、文天祥、史可法，皆學人也，雖其致用各有不同，今以學而入

於書畫，如見其人之耿介磊落，雋潔忠貞之氣，奕奕然形於楮墨，可使頑廉而懦立者，

不朽盛事，而猶未肯多讓於前賢，豈僅陶情寫性，無為而化而已矣。

(四)識　人嫌眼高手低，其實眼如不高，手未必有能高者，必曰眼高而後手高，如眼

高而手未能並高者，期以歲月可耳，眼高識也，識當為一切先，先知先覺者，無非識

也，此識未知從何而生，不曰誠乎，誠者天也，識之者人也，天與人合而識從生，反此

則作偽，心勞日拙，自墜其識，不可藥也。蓋初學者如不誠，雖一點一畫，辨之弗明，

效之弗似，惡有怡然自得之日乎？此誠所以生明也，識之所由生也，

且點畫為書畫之基，弗誠而識之，學而積之者，不足以有為也，由是言之，識之所以為

識者，莫非是也。所謂意境也者，亦莫非由識之所生也。苟欲識之超人，其舍誠與專一

之功，則雖博學審問，猶無益也。

(五)明蔽　蔽者，有所障也，不自審察，終為所蔽，何者為蔽，曰泥古、曰趨時、曰

墨守師承、曰妄意造作、曰強樹門戶、曰徒務博采、曰闇於墨、曰靡於色，凡此數端，

其蔽易知而易見，倘自明之，務去為易，其蔽之不易明，而難去者，在細微悠忽之際，

非窮力審察不得明也，非併力痛改不得拔也，約言其概，以資窮究，有若形滯而神失，

色滯而韻亡，筆滯而氣餒，氣滯而全局俱喪，惡儒弱而非柔，惡濃而非厚，惡亂而非蒼，或疏淡而非雅，或貌古而平常，此猶可察之自明，勉力而能除者，至於筆偏而墨扁，墨溢而筆涅，筆輕而墨浮，墨板而筆平，筆纖而墨弱，墨鋪而筆刷，筆破而墨散，墨稠而筆束，凡此諸蔽，病在傳授，或無師之誤，習之已慣，縱察之能明，猶不易改也，必曰、蔽之務去，以初入手為易，蔽既成，欲改諸，非自勵不為功，孰能不蔽，略申之曰，筆墨之蔽，猶病之在臟腑，治之非易，餘猶皮毛耳。覺而易療，苟能不蔽，復何病之有？乃若毫欲舖則急歛，墨如潑則猶惜，毫欲歛而透紙，墨纖細如鑄鐵，毫奔騰而神安，墨粉飛如散綺，毫藏鋒如蛀木，墨漏下而如注，至如毫如雨下，墨如卒伍，毫時收放，墨時吞吐，毫如霏煙，墨如振羽之類。倘能觸類旁通，不獨明蔽，其將臻乎神逸之境矣。學者如不於此下手，其蔽之生也，猶恐非余所能盡言者也。

（六）知變　變有不可者三，有不可不變者三，能力未至不可變也，學識未敷，不得變也，功候未到，不能變也，此之謂三不可變。學於師已窮其法，不可不變也；友古人已悉其意。不得不變也；師造化已盡其理，不能不變。此之謂不可不變者三。故才大則大變，才小則小變，不能變者，其才其學，或未得而能也。有才而不變者，余未之見也。不可變而欲變者、余未見其有成也。蟬蛻者變也，蠶蛹而蛾者亦變也，不以其時而

變可乎？是故非其才也，非其時也，強欲求變皆妄也。欲窮變之狀，約而言之，猶書之與畫，鍾繇書，凝重而情生，古拙而狀見。羲之書，大異，揖讓則生乎情，疏放則見於狀，此其大變者也。李思訓、米元章之畫，情狀各不同，其子俱足以繼之，雖各守家法，猶未然不欲變也。此皆才不逮其父，故小有所變也，若專以意境筆墨布局言之，則一山一水一花一木，或一筆一局之間，無一時一刻，不見其有所變也。山俱峻削、不有煙雲叢樹以擁之，則必失之於氣薄；水容浩渺，不有陂陀蘆葦以間之，必失之於板拙。花疏而無石以鎮之，樹密而無竹以破之，或一筆以至於一局，未有不忌其板滯及雷同，此皆知變與不知變之別也。筆墨之遠近深淺，濃淡陰陽開合揖讓之際，而無一不隨其意境而生變化，此余之言變，則猶百果草木然，其葉巨細不同，色厥惟綠，得天地之氣，玄黃之色，而變化於以生焉，倘有畔於自然而言變者，非余之所敢知也。豹變虎變，亦各充其類而已矣。

　　(七)創作　創作豈易言哉，王輞川以渲淡爲山水，徐崇嗣以沒骨作花鳥，並開畫派之南宗，乃創格也。米元章以大混點作雨景，趙子固以白描作水仙，亦創格，不多覯也。今之欲從事創作，創所未見，如此眞所謂水到渠成，峰廻嶺轉，純乎自然，非可強也。刼其如此，必從大造包容之內，參其意匠，得倉頡創字，大撓作甲子之類，誠非易事。

其化工，方可有成，此則自古然也。千百年間，曾傳幾人，可見矣。然得之偶耳，欲得

之者，非偶然也。學者或五年，或十年，或數十年，能得之與否，不可期。或百人，或

千人，或萬人中，孰能得之，不可知。苟得之，其天資學力，必皆過人無疑，學者倘能

不沽名，不近利，不急燥，而欲速，不執迷而行怪，不逞聰明而好學問，自得良師，力

加窮究，能如是，則變化其氣質，雖愚必明，雖困必達，及其成也，不欲創作得乎。眼

之所觸，心響往之，心之所得，手輒應之，左右逢源，怡然自得，則無作而非創，何往

而不利也。

　（八）家數　學何謂到家，譬猶販貨一船，尚飄泊於中途，未足數也，有朝學於鍾，而

暮學於王，茫然終身，莫衷一是，又何學之可言，有學不數稔，而知守約者，人稱曰、

某學於鍾也，即以鍾名其家，曰名家矣，有學於王者，直是王耳，人稱之曰。某學王，

到家矣，有學於鍾王之書者，各得其神，而自成一體，曰成家矣。此成家者，不過知有

我而已耳。余所謂到家者，尤於知有我者，而進之曰。到家。此乃到我之家矣，非鍾，

又非王者之家也。曰欲從事焉，何如？曰、譬猶飲水焉，必悉其性之和暖，或溫涼未可

也。辨其味之鹹淡，或甘甜未可也，察其質之厚薄，或輕重未可也。審其色之黃白，或

玄碧未可也，猶欲知其品之清與濁，或清濁混者未可也。猶欲自知其所得之渴與潤，或

過濕者未可也。然後究其源之所由來，流之所從去，能是則庶乎得其體之全矣，亦可謂之到家矣。文藝之事，何曾異於是，若欲求其肯綮，習焉以至於熟，何如？曰執其要，致其力，志而不分，鍥而不舍，以至於毫髮無憾，然後求進，是則庶乎大家矣，豈僅謂之到家已也。民國四十一年歲首曼髯時客臺灣。

總論 七篇

(一) 一 畫

一畫開天，伏羲氏之所作，我欲假以關畫學之鴻蒙，卽以一畫究其終始，倘一畫未明，萬象俱罔，一畫未得，萬象不生。是以一畫之不成，則萬象而無根，故書稱精一，道明一貫，可以見矣。蓋畫卽爲書，一畫之平舖，何止七面，畫雖唯一，乃多點而形成。若眞以點求畫，則不成其爲畫，以面求點，亦不成其爲點，而況畫乎，然點猶混沌，焉分數面，開天一畫，焉識陰陽，故吾曰、一畫初形，萬法巳具，念之在玆，然點之在玆，舍此他求，烏足爲學？精粗善惡，眞僞妍媸，一畫甫定，何可逃形？知之者，固

不待言，不知者，雖言難喻。卑之無甚高論，我其由之，譬之精一，在乎執中。執中

者，不偏也，不獨意念及一切跡象，不偏已耳，即執筆亦不可偏，偏則失其中鋒，雖欲

求精，不可得也。苟得其中鋒，行之既久，漸悟生機，鍥而不舍，力透紙背，所謂如

印泥，如錐畫沙者，跡象都忘，則渾成矣。反此則惡筆日侵，不知自辟，終

其身無所成，是謂失之毫釐，謬以千里。進而言之，以畫求面，其始於以點求線，向背

陰陽，抑揚頓挫，皆已寓於其中；榮枯靜躁，邪正剛柔，亦已形乎其外，有筆有墨，於

以見焉。若窮變化，則猶未也。能變化者，顯水包於虛無，融五彩於毫末，潑墨而不溢

乎筆，惜墨而更含餘滋，能是，豈僅於一畫之中，攝陰陽竅向背而已哉。

（二） 絪 縕

易繫辭曰：「天地絪縕，萬物化醇，乃氣交之所致。」余論畫以石濤之筆墨，頗帶

有絪縕之氣，故其論畫及題句，亦喜道絪縕，妓復論其梗概，筆與墨，猶畫之有天地

也。筆墨絪縕，跡象化醇，難言之矣。以渴筆醮墨，凝而不化，以濕筆和墨，散而不

聚，是在失之不調。既調矣，見筆於線，見墨於團，亦無絪縕之可言。是在失之於法，

法得矣，線亦見墨，團亦見筆，而無濡染淋漓之致，在失之無氣，不足言絪縕也。氣

者何。地氣上升，天氣下降，天地和合而成春，此絪縕化醇之候，筆猶天也，墨猶地也，筆有氣能降，墨有氣能升，於以筆中有墨，墨中有筆，筆墨偕行，及其成也，無所謂筆，無所謂墨，一氣呵成，筆無餘墨，墨亦無違筆矣。筆有盡，含意無窮；墨有韵，千年猶濕。和合而成春者，有賴乎水，用水殊不易，譬如寫水若有聲，在乎濃淡絕續之間，得絪縕之氣，其妙在乎用水。寫花若有香，於含苞初吐之時，蘊有絪縕之氣者，亦即在乎用水，以及寫山水竹石、雲雨泉林之勝，如無絪縕之氣，便枯槁乏味，又何氣韵生動之可言，無氣韵生動者，畫工之事，復何論焉。至於余所得者，姑略言之，筆先浸之以水，復去其過濕，得其潤而已。先蘸墨十之二三，調而和之，如是，筆之蓄墨其色不一，可得四五層焉。此為筆中常備之墨，如需著濃墨者，復蘸墨十之二三，不復再調，用竭其濃者，繼之以常備之墨，如不給，又蘸濃墨，倘欲其淡，隨時蘸水，欲其渴與枯者，筆甫下而便提，墨甫着而已揭，其速愈加，而力愈出，縱有盈筆之水，著紙不滋，有盈筆之墨，到紙若渴，此不過爛其技而已。然既具其技，無微而不入，無顯而不出，欲方而就矩，欲圓而就規，揖讓呼應之間，向背陰陽之際，無所不達，墨爲筆用，筆與神會，心有所得，手輒應之，意有所到，境界生焉。極其至者，筆走龍蛇，墨成黼黻，寫雲山不失鬆隸之趣；寫江水自有瀰漫之聲。所謂鼓之以雷霆，

潤之以風雨，用之者，如奔腕底，平疇交遠風，良苗亦懷新，運之者，躍出毫端，絪縕化醇之意，如此，又豈僅元氣淋漓障猶濕而已哉。

（三）氣　韻

近數十年來，吾國之畫家，大抵視學識與修養似可不問，乃亟亟於沽名圖利之謀，此為餬口者計，猶有可說，鑑賞及著論者，亦置學養而不顧，却敢放膽肆論，我亦末奈之何。總之吾國之畫學，「與哲理有息息相關之處」，故作者論者及鑑賞，俱非淺學所能辦，其他姑弗論。惟氣韻生動四字，則不可不究，不然辨生死，別雅俗，則失所馮藉。

譬如寫動植物，不得其生姿，便為死態，死則僵，生則動，生死姿態，雖鑑賞及論者亦能辨，然氣何能寫得而見到，則難言矣。其所繫於骨法用筆則甚大，能用筆具有骨法者，而氣易乎相生，倘不失其形似，畔其色澤，則氣始全矣。苟能寫得其氣，亦能見到者，已非易事，況進而言韻乎！餘音繞染，聲之韻也，齒頰留芳，味之韻也。氣之有韻，亦若是，古人深於此理，乃能悟得此境，若對於工力淺薄者言之，雖舌弊而難明，所謂不悱不啓，不憤不發者，非不教也。未得其時，越級而教之無益也，余究心此道，逾四十年，於氣韻二字，略有所得，蓋氣韻生動，為謝赫六法中最超越之功夫，亦卽最

後成就之一法也。此外如骨法用筆、應物寫形、隨類賦彩、經營位置四法，爲初步功夫。求之在我者，至於傳模移寫，爲第二步功夫。欲觀摩而證諸於古人也，氣韻生動，即第三步功夫。已入超越境界，若必欲窮究氣韻之所以然，生死之所以別，無已，則我之說作矣。我謂畫之有氣者，必於空間求之；有韻者，必於水分求之。譬如巨幅不過丈二，紙之大亦有限，若能寫泰山北斗以見其高，必具有仰測之比例；或寫平遠溪山，紙雖不及尺，能見千里之遙，寫古木千章，見其深邃無窮，此所謂遠矚及透視之意，或寫叢山萬叠，屋宇千重，此得鳥瞰之方，又如寫水石花木、筆墨稠密，甚至紙無餘隙，望之皆已離紙，紙猶若一空白然，此得立體之法。以上數點，是皆以意造境，幻出空間，已爲難得，然我猶以爲易耳。我所謂有氣必於空間求之，乃直接之實事也，紙幅不論大小，畫不分山水花鳥人物蘭竹，秪着家家數筆，不獨不覺紙之空隙過多，而但覺生氣滿幅，此非具有六法者，不足以語此境也，必須筆墨既能操縱在我，形體無遺，愈減愈鍊，精神煥發，而能照應全局者，方可得也。韻者尤進乎此，不善用水者，雖語之猶格格不入，用水難於用筆用墨，譬盛水滿碗，置於籃中，繫之以繩，繞身旋舞，既畢，而水不致泛出一滴，是以空氣吸住水分，運筆用水時，猶若是也，必須提住水分，使不得下，欲用水一分，下一分，操縱之在我，故使水甫到紙時，而筆與墨已

有以包含之，致水色若永不消失，雖歷久猶濕者。始可得水之妙用。韻亦於以生焉，故

氣韻者，所以兼筆與墨而言。分之者，有氣無韻，或有韻無氣皆非也。雅俗之別，亦不

勞他求，於此得之，具氣韻生動者，已臻自然之境，絕無塵俗之可言。如有意造作者，

惡得謂之雅乎，庶可知矣。學者倘不河漢斯言，潛心窮究，必有一旦豁然而貫通焉。

（四） 陶　冶

舜謂人情不美，荀謂人性本惡，此皆欲導之爲善。導善者，猶土之在陶，金之在冶，

希變化其氣質已耳。仲尼曰：「游於藝。」游也者，性情之陶冶也。廣之書畫藝也，夫學

書學畫，必先求形似，形似亦匪易也，須隨時體察，方易改善。既得形似，進而言神，

不知老之將至，而無一時不在改善之中，不謂之陶冶性情、安可得哉！雖然，欲得改善

之方，將何從着手，聊舉兩端，以資參悟。如性情剛直者，必挺拔有餘，醇渾不足，即

以醇渾藥之。；如柔弱者，溫潤易得，俊逸難期，當以俊逸濟之。今之說者，以書畫冠乎

藝術，藝術之究竟何如？人皆莫衷一是。古人有謂，畫鬼神易，畫狗馬難，以人之習見

與未見也，此形似之說，皮相耳。若論形似之工，何如今之攝影，近十年來，世界畫

家，創有抽象派者，正與此極端相反，抑亦矯枉過正者乎？夫一草一木，一水一石，以

及人物翎毛，鱗介昆蟲之類，莫不有其性與情，惟得之者匪易，苟得之則神全，否則形似耳，惡足論？然人鮮知草木昆蟲之性情，倘以專志求之，應無不格，由是而進，不獨能得一物二物，以及萬物之情與神而已。能以我之性情，陶冶萬物，而出乎筆，此之謂兩忘，此之謂相化。夫萬物之一經乎目，而出乎筆者，即成我家之物，非他人所能有，衆人見之，以爲不似；藝術家見之，以爲有其情性寓焉，此爲有生命之藝術，乃陶冶改善之所得，若陶冶不得其方，亦不足以臻其至境，是故抽象派者，乃亂世之藝事耳。八大山人者，明之遺裔，其書畫自有陶冶之方，如衆人畫魚鳥，魚鳥而已，八大之畫魚鳥也，皆作白眼以對人，此豈魚鳥之性情哉？彼有遺世獨立之風格故也。倪高士之畫樹石亦然，簡潔而有絕塵之概，亦卽士之所以爲高。他如鄭所南畫蘭無根，以誌異族馮凌之痛。柳公權書有風骨，以心正則筆正，致諫。凡此數賢，可謂造藝術之極致者矣。然而萬物於我，本無情之可言，而況性乎？路人往來，於我又何情之可言？違論其性乎，然一經我目，而出乎筆，若無感於情，奚以知其性焉？不然惡能傳其神哉。是以形神俱得，且有我之情性，介於其間者，然若形神俱喪，不獨舉世之藝術家，對之莫辨，其自顧亦茫然矣。而曰寫我之簡性，彼雖謂之藝我謂離乎藝術遠矣。

（五）可　久

歲寒然後知松柏之後凋也，吾以是而得可久之理焉。天道不息，地道以恆，俱能久，人道百年，何得而能久？堯舜周孔，有其道，亦可以久矣。我希幾游乎一藝者，亦欲有可久之道，安可得哉？夫畫通乎書，創於書者，亦聖人也。而畫能陶鎔情性，其用亦莫大矣。惟在學者之能自尊其道，自崇其德，棄名利如弊屣，視富貴若浮雲，專心致志，不尚可欲，以其堅貞之心，不與世相推移，松柏後凋、其趣不遠，雖然言近，猶潤論也。筆之能得生氣，墨之能涵韻味，欲略申數言以究其萬一。總之筆墨，如於紙面上塗抹，則使形神俱喪，必須力透紙背，則筆方能驤騰，墨亦有韻味矣。又有進乎此者，欲求生動，務於沈靜之中，欲得氣韻，却見乎重拙之際、能如是，始可久翫不厭。小言之，為必傳，大者、能不朽矣。聖人之言，猶布帛之與菽粟，君子之交，其淡如水，易曰易簡、老稱素樸、此皆可久之道，畫學豈獨不然？重繁縟，矜奇巧，尚壯麗，逞時髦，凡落於有人我之見，而失自然者，縱能煊赫一時，論者以其澤必及身而斬，信矣。吾猶鑑乎可久不厭之事，得參證焉。嬰兒甫學語，而能嬉戲者，不獨動作之娛人，言笑之可愛已耳。時或號哭瞋怒，亦足惹人喜樂，何也？不失其天真，純乎自然。卽如八大

山人之畫，時人稱其得意時，所作之署款，八大二字，成笑形，謂之笑山人；不得意

時，便作哭山人矣。然其笑或類哭之署款，我嘗得而見之，亦皆愛不釋手，眞百讀不

厭，未嘗以其署哭山人之作，爲可厭也。可久之道，亦不言而喩矣。

（六）尊　古

數十年來，往往聞有反對尊古之說，其大意有二，若盡人尊古，便喪創造之心，倘

惟古人足尊，則不復有今之可貴也，此亦近理。大滌子亦曰，今人皆師古人，則古人又

復師誰？又曰恨古人之未能見我，其自負有以異於常人，予少時亦嘗以爲文藝之事，秦

漢不如商周，明清不及宋元，則一代不如一代，此乃尊古之弊所致。每思有以自拔，欲

躍出牢籠，獨師造化，窮十餘年之心力，時自體察，一旦豁然自笑，仍不出古人之圍。

可見古人，並非泥古，大都創作，有所成就者矣。自是以後，對於應否尊古，反復此

心，久而不得其理，今則垂垂老矣，雖有所會，亦不易達，勉條其理，希與同好，共探

討焉。仲尼曰：「我非生而知之者，好古敏以求之者也。」聖人豈欺我哉，不然亦不致

過謙，貽誤後學，況已往歷史悠久，古之賢哲，何止億計，取其善者師之，已不勝數，

且留傳者，皆幾經淘汰簸揚，僅存者，亦滄海一粟耳。故經我目者，皆不朽之作，豈可

以渺小之一我，而能比乎往哲先賢焉，此古之不可不尊者一也。語曰：「溫故而知新，可以為師矣。」溫故知新，便為有根之學、斯可以為師，譬如五穀之為種，乾而藏之，經久如故，得水逢春以溫之，無不萌蘗。淵明所謂，良苗亦懷新，卽溫故所得，此可知尊古，並非泥古，正所以求知其新也明矣，此其二。伏羲畫卦，倉頡造字，大都發於自然，取諸天地，此皆師事造化，繼之者，雖成就，或小大不同，然亦循此類也。是以後人之欲超越前人，亦猶超越造化，豈可得哉？亦止於溫故知新而已，此其三。三十年來，予於金石文字，獨喜石鼓，以其美而醇，今則不然，而反醉心於散氏盤，始知其渾樸自然之不可及。又如漢隸之有石門頌、與張遷碑，較禮器曹全，有以過之，亦以其淳厚近古耳。是以予往往對古人之一點一畫，鍥而不舍，畫以繼夜，窮臨摹之力以攻之，愈趨愈遠，始知其巧可及也，其拙不可及也。人皆貴巧而賤拙，予以為耐人尋味，良對人所宜究心，天地萬物，悉已故矣。子欲新子之意，以創子之文藝，非溫故而可得乎？不厭者，拙而已矣。老氏所謂大巧若拙，意者其近之，此其四。予以為以上四者，皆學溫故必從尊古始，然古之學者為己，今之學者為人，古之學者薄榮利，今之學者尚浮名，是以易成弄巧反拙之譏，此非我之所謂拙也。我之所謂拙者，殆已忘機者矣。

（七）真　偽

鄉愿者偽也，夫子惡其亂德，故謂之賊。夫善畫者，於筆墨能見其情性，是爲率真，不然亦猶鄉愿之於德，嗚呼！真偽難言矣。如周公處流言之日，王莽正下士之時，誰其識之。茲舉我之所謂真偽者，亦猶宋元君之謂解衣磐礴，是真畫者，真畫必出於真畫者所作，此之謂真。偽造贗本，斯下矣。約言之，一、筆墨自然，二、竟體氣脈俱通，三、筆墨無強弱不齊。筆墨自然者，筆欲方而不澀，圓而不流，曲而不滯，直而不僵，重而不板，輕而不纖，混點圓而有序，線條弦而猶張，墨欲濃不傷濁，淡不嫌薄，渴若桐焦，潑若雲墮，和之以水，而氣韻生焉。破之以焦，而神彩煥發，以此審筆，筆難藏形，以此究墨，墨難遁跡，此其一也。何謂氣脈俱通。如不窮究，似乎悟澈，倘問之審，具體難對，夫山無氣脈，水無來源者，畫家病之，其實山之氣脈，亦猶水之源流也。水流溢則分，久之支派成矣。一分二，二分四，以至無窮，豈獨山水然也。竹之與木又何異。竹榦一，而節多，枝更多，而葉無窮，皆有氣脈，得以相生，如節不附幹，枝不附節，葉不附枝，又何氣脈之可言？木亦猶然，此其二也。強弱何謂不齊。用筆着意有力者爲強，不着意而無力者爲弱，敗筆率筆，更無論焉。然着意有力，雖強易耳，不着意而無力者爲弱，敗筆率筆，更無論焉。然着意有力，雖強易耳，

猶若少年之作，不着意而無力者，雖弱亦不失爲老手衰退之作，是爲出於無意，而有力能強者，雖極微細疏淡之處，愈見其有力，與巨大濃密者較，而不以爲弱，是爲能齊矣。一二筆能是，至千萬筆，而無不然，是爲能齊矣。至於濶筆尖筆，遊絲劈斧，無不皆然，是爲能齊矣。如筆法強弱，固然齊者，決非臨摹仿傚者，所能辦，其庶乎鑪火純靑之候，此其三。凡此三者，固已窮眞僞之殊理，若持此以究無筆無墨者，形狀雖工，浮於紙面，色澤奪目，徒尚皮毛，便一覽而無遺，此外欲竊人之長，爲沽名欺世之具者，不免移山倒海，其氣脈未有能如法者也。或欲奪胎效颦，超時圖利者，其筆法之強弱，必不能齊，此之謂眞僞，稍稍留意，便自能辨別矣。

曼髯論畫跋

論畫大作，闡述畫之意義，追本窮源，精深透闢，眞可謂學究天人，筆參造化，近世畫工，鮮能領會，卽素號名家，其造詣亦未必臻此化境，此畫之所以難爲畫也。畫之理通於書，畫論各篇不啻論書，書畫同源，於妜益信其立論較之逸少筆陣圖，微妙尤有過之，又畫之理更通於詩，詩之眞善美，何異於畫之眞善美，王摩詰詩中有畫，畫中有詩，前人早論及之，從可知畫也、書也、詩也。其道一以貫之，作者精於書畫與詩，譬

之三絕，非爲過當，余前贈詩有曰：「毓秀鍾靈古巳然，永嘉山水以人傳，多君三絕承

家學，又見開元老鄭虔」。豈阿其所好哉！

　　　　　　　　　　　　　　　　　　　　　　　戊戌冬十月鎭江蔣士杰跋

附　錄

對於詩書畫三論攸關之各體舊詩

（上）　關於詩之情趣及其淵源

丁卯清明初入寄園園中菊放一花

殘雪孕晚香，當春發佳色，猶帶冰霜姿，東風不相識。

辛未春重入寄園

年來浪跡走寰瀛，又向陽湖郭外行，五載重來新樹色，四更猶是舊雞聲，讀書晚過蘇明允，遊跡深慚向子平，散學寄園三徑靜，又將文字累先生。先生謂錢師名山。

寄園即事

浪費腰緪李謫仙，了無涓滴到荒年，先生終日當門立，自散囊中潤筆錢。

讀名山師碧蘭詩有作

程公見獵心猶喜，栗里閑情賦最工，只要先生方寸在，聽鶯何異聽哀鴻。

讀名山師近作

詩如綠樹經秋少，語出尋常皆上乘，眞見先生心似水，老來凝作玉壺冰。

壽錢師名山七十

有心人在夕陽邊，極目愁看雲外天，惆悵白頭書易米，寂寞抱膝酒爲年，田間無處尋元亮，海上爭能遜仲連，健飯渾忘逢七十，廻車佇詠洗兵篇。

京滇道中七首之一

又向宣城過一宵，靑山欲別戀雙橋，敬亭桃李花開遍，如此風光勝六朝。

出九華

靑山欲別頻回首，不及來時意興長，歸去正愁詩思寂，木樨攔路噴清香。

少憩

弱齋樗散凱之癡，閒藝耽遊又一時，終悔多能成賤役，且欣少憩得新詩，離愁恰似巴山雨，歸夢偏縈春草池，寥落江關驚歲晚，緋紅憔悴到南枝。

讀義山集

謝草江花結想奇，如臨春水網西施，一篇錦瑟開新調，白玉樓中人未知。

讀劍南集

蜂蜜蠶絲不自奇，楊稊柳瘦太支離，放翁一笑無人會，何用金丹換骨爲。

自甘淡泊追元亮，不道心情類放翁，上下千年詩思在，一潭寒碧對秋空。

辛巳春寇陷永嘉

忽傳甌海起蝦夷，萬里思親坐獨悲，別久不堪憂老病，變生何況念流離，荒城風雨三叉

路，殘夜肝腸寸斷時，捫腹幾多嗚咽語，無端驅遣入吾詩。

秋　宵

範水模山未足誇，漫將桃李比霜花，年來始識詩眞味，恰似秋宵食苦瓜。

讀紀曉嵐詩集

曉嵐詩筆竟何如，曝腹空憐書五車，終歲爲人較眉嫵，自披亂髮不知梳。

與陳仲陶論刪詩之難二之一

痛憐十指無長短，得失爭能見寸心，倘說刪詩侔尼父，人間無復伯牙琴。

睡　起

澈夜挑鐙嗟獨坐，東西南北去何之，兒嬉聲迸簷前雨，婦蓄欣叨睡起厄，斷送青春仍亂

世，栽培白髮託新詩，匏瓜不食成空繫，蕨盡西山是此時。

太息奇才入幕僚，一枝勁管寫無聊，詩猶雪後花纔放，心競秋殘草未凋，香海貧交甘下拜，遺山佳句不多饒，斜陽有樹鴉終集，好景當前出白描。

酬張魯恂昭芹

粵嶠詞宗獨鹿堂，故交繼起數羅黃（謂甕公及晦聞），不期又得忘年友，佳句偏爲却老方，孤客家天聞唳鶴，中秋皓月對寒螿，曲江風度清如許，郊島何堪與頡頑。

忘饑束鏡微

兀傲春風兩鬢絲，自珍傲帶到忘饑，於人得予千金可，不肯輕拋半句詩。

於一柳簃得讀夢周近作

遮門一柳九齡家，時滯高軒到日斜，喜見新詩如舊識，可堪淡月對黃花。

一柳簃瀹茗論詩

瀹茗谿塵胸，悠然動詩思，人每謂詩清，飲茶多所致，何如玉川子，奇詭復恣肆，我謂嗜好異，淡澀如意志，永嘉萃四靈，冰雪稱其情，我以茶爲喻，茶儉澹以清，江西卓黃陳，挺鍊不肯平，君亦以茶喻，茶澀猶在烹，四靈與黃陳，相去日以遠，學者欲造極，獨往不知返，今我得與君，相期到平穩，江西及永嘉，退進過則損，毋使水勝茶，水儉茶莫奢，瀹茗致中和，便自詩名家，君不祖江西，我豈偏永嘉，愛古不薄今，溫故萌新

芽，未能進乎此，焉得識大體，學養固並難，才識開根柢，我嘗倡其用，解牛明肯綮，新深原不易，清真應澈底，不拘宋與唐，務使韻味長，莫數韓與蘇，物我已俱忘，萬首不足誇，一句珍奚囊，七碗不足重，要留齒頰芳。

讀錢子名山詩集感賦

百感叢生淚亦辛，天遣一老作閒人，情深總覺心難任，詩好渾無迹可循，忠孝語如泉湧出，冰霜操與竹爭篤，廉頑立懦猶餘事，抗疏歸來得養親。

寄朱處士定觀音山

懷古增長歎，思君縠素襟，山中無曆紀，院柳變鳴禽。（靈運院柳句，自來引為費解，今得淵明無曆紀句相屬，則意自透達矣。曼髯自註。）

九　梅

雲開月出鏡初揩，一片清光到小齋，却笑才如春草長，黃河萬里入詩懷。

卯角詩成句自𡎰，武林魯叟是知音（謂魯膡北），矜奇眩艷情無限，總是兒時竹馬吟。

略解修辭便不同，浣花細瓲坐春風，閉門獺祭多寒儉，眩富還慙曝腹翁。

典僻欺人却自欺，不虞識者笑支離，沾屑酸澀難言味，蟫本圇圖下嗽時。

疊韻賡酬與正濃，聯吟乍罷又詩鐘，沾沾自詡知名士，韓孟雲龍得蹻蹤。

不同凡響上流爭，大造無情說有情，上乘罔參雲月吼，敎人夜夜到天明。

欲從新逸翼推陳，鮑謝詩篇味自醇，心似大江流日夜，未曾撈得句驚人。

歲月蹉跎對晚霞，半生流浪滯天涯，奚囊亦自無歸思，燕子猶知有故家。

蓮出污泥不染塵，陶鎔腐臭句能神，於今始悔從頭誤，平易斯奇拙是眞。

三 憂

論詩平正邁無倫，比興相乘趣更新，家釀花雕嫌淡薄，不經年遠未能醇。

玉井山人舊草堂，堂前細事未容忘，三眠蠶病蜂多懶，繭不能成蜜不香。

文章得失憂難遣，不朽誰同日月爭，漫詡老成無稚語，最難心比玉壺淸。

陶芸樓過談和韻詩，猶抱無病呻吟之苦，而東坡則謂綁緊好打，奇哉。余甚以爲然，長歌以張之。

遍和義熙詩，恣食惠州飯，靖節倘有知，攢眉發長歎，若言矜才思，雲霞孰粲爛，若與

天爭奇，俄頃成吹萬，陶公何爲人，淡蕩得任眞，歸田息塵慮，良苗亦懷新，讀書每忘

食，有酒輒忘貧，白雲難持贈，可和非陽春，誰能知此意，肯效東施顰，巴歌原易和，

和者亦苦辛，斯言堪解頤，不媿姓陶人。

閒謠柬鏡微夢周

靖節居南村，乃獲素心友，曼髯入臺來，得從二君後，談言契懷衷，坐忘卯至酉，三日

不相見，襟懷生塵垢，澹交信如水，回憶味殊厚，真率固非艱，心交豈易有，吾詩稿在腹，討論定去取，吟成墨未乾，趣詣決可否，時或覿面難，未遑寢食安，縱然傳萬口，不逮一乙刪，文章千古事，明眼焉能瞞，毫釐謬千里，自欺良可歎，韓歐久不作，誰復追古懽。

讀名山詩集

乞歸厭亂作儒生，一代新詩似水清，事實情真工意識，唐風宋骨託心聲，無為筆下原無敵，不忍人間有不平，十載寄園三立雪，薪傳我愧鄭康成。

酬蔣孟彥兼柬鏡微

邂逅傳三徑，風簷一柳翁。平生當亂世，難得見清詩，談吐傾肝膽，情懷一友師，忘年謀面日，賤子白頭時。

孟彥見遇

孟叟有古思，詩以真為最，重聽益其聰，萬事學權衡，與世已無爭，何妨脚力退，獨有文字契，心交逾親愛，開徑許予來，有約不答拜，今朝翩然至，一笑約寧背，先生笑且言，不來不為快，人前每揄揚，予以溢譽對，一語殊警人，我不說假話，辭氣與神情，深愧莫能繪，微雲動春風，隱約青山外。

讀杜詩鏡銓有作

自來許李杜，無不失之偏，學杜誇杜聖，學李詡李仙，然而萬人中，學杜逾九千，李誠不易學，學之類狂顛，我嗽杜若海，李得性之天，波濤揉砂石，浸假爲桑田，雷霆與雨雪，變化總無邊，甫以學而得，白也無所羈，必欲較得失，莫若質二賢，二賢自知之，執妄論後先，白也詩無敵，仰止夢魂牽，甫也作詩苦，相謔一囅然，青天無片雲，白詩神以傳，老來詩律細，甫詩境屢遷，毫髮無遺憾，所志徒拳拳，天其假我年，重爲作鏡銓。

論　詩

詩以清爲聖，耽之可醉人，盛唐何所似，醰酒卅年陳。

讀淵明集

杜嫌枯槁我稱腴，語涉精誠與俗殊，栗里平居懷易水，狗屠蹈義警吾儒。美酒嘗稱清作聖，陶詩斯稱聖之清，豈曾百讀能無厭，直恐陶然泥此生。

九　秋

九秋香晚憐黃菊，萬里晴空對白雲，何似老來詩境界，臣爲五味淡爲君。
飛渡東瀛信宿留訊東華詩社舊遊

名列東華四十秋，笑看白雪却盈頭，此身合是詩人未，風雨縱橫醉上樓。

蓮露淒其悲竹雨，土屋竹雨云亡，而東瀛言詩者，少一宗事矣。至今又已五年強，相看東海揚塵後，潦倒中原舊酒王。酒王爲時亦已三十五年矣。辛未四月東京日報稱余爲中國

平生浪跡海西東，招取詩魂半鬼雄，此日東瀛懷舊雨，後凋誰合繼宗風。

聞姚味辛琮談及改舊詩有作幷小引

味辛於詩不倦修飾，且舉他生再定庵詩爲喩，予謂定庵之化作春泥更護花句，雖膾炙人口，然亦大錯鑄成，古之護花以鈴，及乞借春陰之類，若謂春泥則僅可以培根，非護花也。倘屬此類詩，如待他生再定，無乃太晚乎，予意辭能達意，且無語病，亦已善矣。多改必傷眞趣，況修辭雖美，不能溢乎事實也，妄意未知當否？

詩是心聲足自娛，苟能辭達別無他，飛來佳句無瑕玉，安待良工多琢磨。

永嘉姚合詩何似，直以清新繼四靈，偶事推敲應有以，冀郎囈語豈堪聽。

淵　明

淵明與遠公，意者乃好友，友情不可却，無已拒以酒，酒與佛無緣，想必不接受，不然長揖辭，何用上廬阜，許之出意外，終至攢眉走，遠公遇淵明，不可謂不厚，且復於遠公，友好又何有，淵明乃眞儒，與佛斯不偶，平生所服膺，惟有魯中叟。

又

為爾東林酒戒開，攢眉一去不重來，遠公斗筲視靈運，妄論人間一石才。

讀錢子名山之溫公一絕感賦

王維謝元亮，解綬不屈腰，公田棄數頃，乞食羞自招，溫公鄙元亮，為身不為人，兩君皆皮相，所言不與倫，知人要論世，殺身有成仁，元亮希諸葛，獨善安其貧。

獨　步

長慶西崑各一般，老夫獨步兩山間，牧之瞠目微之噤，唐突香山與義山。

讀白石山人詩草幷引

山人姓張名相，字鏡微，別署白石山人，江西人，曾任韓國總領事，以事變峻節不屈稱於世，老以詩鳴臺員，為朋輩崇仰，閒嘗與曼髥同選三山詩凡五年，三山、香山、義山、山谷也。意者欲去香山之率，義山之晦，山谷之生硬，而一歸於淳漙云爾。

遺篇喜見三藩市，捧讀宵深百不厭，世濁詩清張白石，夢猶思痛鄭曼髥，未能易簧聆終訣，相憶論心尙自嚴，地下親朋知日盛，啣杯可有酒家帘。

論詩示伍紫園

清真詩句寫心聲，語欲驚人意未明，塵世百年弦上箭，未能中鵠是虛生。

海上稱羞客，乃是子錢子，世無首陽山，那復有栗里，不如陶淵明，何況伯陽氏，世亂死未能，玉全也可恥，荊軻刺嬴秦，血氣歎衰矣，莫言踐薄冰，福履假虎尾，不復言事人，閉門愁見鬼。

醉吟名山遺詩有作

辜負臥龍心似秤，不勞風雨聽雞鳴，詩從野逸生眞趣，話到忠奸見定評，少日離憂悲正則，暮年欝勃惜荊卿，無關饑溺於天下，一為傳經以代畊。

讀放翁詩書後幷集其句

生涯零落併錐空，詩到無人愛處工，老病已全惟欠死，酒酣看劍凜生風。

讀海上羞客集幷引

李　白

大名崎嶇欲參天，杜甫攀附正少年，曠古玄宗誠傲慢，有臣自是酒中仙。

羞客者，子錢子名山也。敵偽時淪陷海上，乙欝之氣每發於詩，受其仲子之諫，有句云：「好詩留作秋墳唱，不復行歌入鄄城。」一旋至垂死時，有律句云：「牛毛禁網幽入履，鬼火陰房正氣歌。」與文文山異曲同工，眞炁地間氣耳。

陷溺老頻仍，驚書活可能，心鎔丹寵火，詩結玉壺冰，海上藏羞客，眼中鎩羽鷹，未能命飛將，夜夢化雲騰。

自題夕長樓詩後

五十五年江海客，耳邊未斷亂離聲，息音誰會無弦趣，克念應從闃寂生。

雪後梅開天地春，清新自是絕纖塵，好詩繼起名山叟，未必今人遜古人。

（中）　關於學書論書古近體詩

學　書

論書平生薄趙董，垂老分明鍾勝王，難怪卞和悲刖足，誰知美玉璞中藏。

學書五十年功力，求穩於今尚未能，力透紙背猶易到，背面相窺平更難。

于髯與諸友談及曼靑先生書詩畫俱到老境聞而感賦

海角春寒酒勝愁，投荒我亦怕登樓，

右公步履惟

懇不得登樓　聞誇閒藝能無愧，小子栖栖也白頭。

讀居延漢簡

眠勉六九年，罔知個中味，展玩漢人書，始悟無他意，原無傳世心，又何榮辱計，無爲其所爲，自然類兒戲，工具復不同，竹簡與紙異，竹筆作漆書，未免重拙滯，今也翻水墨，淋漓生殊致，毛穎入生宣，如臨活潑地，神韻論何高，婉轉弄姿媚，以此視古人，古人遂可廢，其實則不然，希古若登天，其重不可舉，其滯反蹁躚，其拙乃大巧，萬古以爲姸，自我所造作，非溢卽爲偏，對茲發深省，塵慮惡能蠲。

論　書

正直方平忍棄捐，鍾繇以後孰稱賢，羲之書法眞姿媚，沉湎於今六九年。

少學篇

少學石門銘，字似斜風雨，數月生厭心，感受無由吐，手眼如病風，欲改難言苦，十年病不瘳，毒深中肺腑，嗣復習篆隸，久未得門戶，始知平正難，卅年無是處，平正又何奇，尋常恐未知，平正如從善，崔巍登嶮巇，學書原爲用，本不涉妍媸，書體異悸薄，舉止關行爲，羲之嗟醉後，神態不自持，傅山悲命促，氣質係於斯，我欲從吾好，寧爲人所嗤。

學書有感

黑甚一池水，靡費何多墨，老夫與張芝，雖然有同癖，可惜不同時，況乃異形跡，平生磨墨難，惜墨水竭澤，終夜溢紙簏，紙紙澈尾黑，照視沒字形，由淡濃漸積，儘先作楷書，狂草旋拼力，篆隸爲我用，革古以今適，學逾五十年，未嘗曠一夕，一日如未死，凌厲求新得，他日便云亡，秪可比自畫，一笑了我生，亦以塞吾責。

澈悟篇

文自離騷作，駸開八代衰，書自羲之出，風靡無已時，少聞長者言，平正是箴規，羲之稱書聖，何獨尚側欹，猗歟繼晉後，八代盛於茲，俗書習姿媚，獨有韓退之，寢饋五十載，沉湎不自知，不知踐此徑，誰得突藩籬，年來窺古法，平正信不移，靜穆而凝重，

淳樸是眞師，昌黎有所見，其實非吾欺，今我雙鬢白，澈悟悔何遲，聊以書所望，將以付後生，愛古不薄今，可與千載爭，毋以晚近作，狂放乃見輕，八大擅其筆，墨卿果其行，寐叟達其變，南海得其平，于髯老境界，名山見性情，卓犖此數公，鐵中之錚錚，誰能權此意，雖古莫與京。

八大書，晚年絕佳處，雖鍾王有所不讓。

八大山人邁等倫，每逢哭笑未全眞，千秋莫道無眞賞，書到無爲妙入神。

吾　書

吾書寫我本無雙，髯自蒼蒼眉自龐，撩是幽蘭礫是竹，縱橫時見古梅椿。

學　書

學書六十年，始知書滋味，甘投於苦中，百之一猶未，榮玆何不疲，藥我之脾胃，平正效改過，改過寧生畏，偶或有所獲，沉潛一意氣，毀譽已忘懷，渾渾若沉醉，莫爲法所縛，平易斯爲貴，嗟哉髯之言，愻矣厭姿媚，古人不我欺，淡泊可明志。

六　書

古崇禮義見容儀，倉頡六書關畫規，斂衽鈎腰描女性，逢人長揖寫男兒。古女字作𡚾人字作𠊱均象以禮相見可稱爲禮義之邦矣。

學書示諸弟子及子弟

六十餘年苦學書，會看水到自成渠，方求平正知多過，不比相如賦子虛。

新 筆

衣畏纖埃乍翦裁，鞋纔就足步難開，世間豈惟人求舊，新筆差堪滌硯臺。

酬士豪贈墨幷引

庚戌重陽前，過香港訪士豪，承瞻磨穿鐵硯貢煙二頂，爲同治戊辰冬製，此墨輕繫作金石聲，眞名實相符，近又遙寄二頂，消遣餘年，其庶幾乎，詩以張之。

高樓削嶂墮春雲，慚愧中書稱長君，鐵硯磨穿人老矣，力消百日墨三分。

臨池偶感

縱自縱來橫自橫，相安總似弟隨兄，一言難與兒童說，書到無爲氣自平。

狸奴健筆埒前古，_{貓鬚}筆天下良工徐葆三，今日中書老而禿，徒令懷舊憶江南。

論 書

書異方圓規矩同，要從篆隸發童蒙，安排橫直猶梁棟，率爾支撐是賤工。

書宜眞率惟嫌巧，舒寫心情見肺肝，倘以彌縫工力拙，又何譏責未能安。

書關天壽與休咎，心力精神自不同，佻薄每從欲側見，筆難完整類終凶。

書稱簽妙人殊致，鼓吹羲之唐太宗，若待人扶關命運，老夫一笑費前功。

推翻平正與安穩，謅語攻書竟大行，巧彀偏安矜自得，猶稱詐取是能兵。

心尚如衡語最工，孔明畢竟自英雄，吾書平正仍難到，敢詡傳神安穩中。

研　田

研田收穫是華顛，惆悵耕耘七九年，一筆未能知有自，目空萬物也忘天。

論書幷引

夢谷見吾近書曰，從篆隸出，精氣內澶，延濤見過，睹賣日拙，才氣不露矣，口占答之。

何堪後死多吾弟，並世論書賸幾人，橫豎攸關修己事，苟能無欲見天真。

書從篆隸彌澆薄，力學何憂有鈍根，天肯生才寧有用，滔滔誰惜爪留痕。

答人問曼髯書法

髯翁書法誰能會，自信惟攻古所難，人若從知求踐實，要從蔥嶺幾千盤。

郭木松以書法問津率爾答之

石壓蝦蟆氣不舒，挂蛇枯樹太蕭踈，真卿獨擅折釵肱，寥廓行雲得自如。

驚人語幷引

康有為謂我眼中有神，腕下有鬼，非我欺也。

一語驚人康有為，千秋書法又何奇，若教落筆稱神妙，要到無為鬼不知。

（下）關於題畫及論畫之各體詩

題　畫

家無宿酒有新愁，雲水衡門長自流，種秫未歸彭澤宰，黃花碧柳不成秋。

水墨海棠

憶時工部腸千結，淚眼何曾看海棠，我亦未能工寫照，自知筆下有風霜。

竹

纖纖一筍欲成竹，幾日不見高於屋，昨宵微雨動輕雷，曉起踈篁拂新綠。

畫竹歌

百日畫榦千日葉，十年未易工一節，平視不知勢已殊，俯仰節節尤奇絕，萬個琅玕脫手成，密處能踈踈處密，渥丹璀粲寫斜陽，潑墨玲瓏昭夜雪，誰識渾成參造化，脈絡相承透筆力，東坡與可不復生，悄對清風與明月。

青　蓮

青蓮變碧今又白，紅蓮深淺明的歷，依稀六月玄武湖，曉露未晞羣鳥寂，畫船雙槳載酒行，白苧風輕坐吹笛，晚來人醉花偏醒，侵袂渾忘香四羃。

蔣菊

蔣菊艱於蒔稻秧，要過春露到秋霜，不辭灌漑經三季，償得辛勤是晚香。

題內子懿都畫梅

時事干卿慣不平，聊舒素抱一陶情，百花未醒南枝放，春氣先從五指生。

題蔣林畫?寫蘭

野曠籠黃月，風淸拂素蘭，倚樓高詠罷，不厭隔簾看。

墨秀而且潤，得以少許勝，千載無秋風，幽香生筆陣。

題懿都畫梅

流離不睹梅開落，卻喜山妻入畫微，江畔一株斜更好，長留淸影迓春歸。

淸　夢

淸夢圖成眶細君，題詩草草欲何云，連山玉筍殊堪惜，一任干霄拂綠雲。

與內子聯畫

聯畫裁詩得解顏，海濱投老任憐蘭，暗香勁節俱難寫，風月雙淸耐歲寒。

題　畫

飛鳳看花花事闌，歸來一夜雨潺潺，寒香玉骨殊難寫，夢與靑山數往還。

不受秦封未是奇，嚴寒猶得挺虬姿，雖云匠石饒斤斧，倘說參天尚待時。——古松

卯角瞻家新畫例，紫藤花館錫於師，（謂龍泉汪師香禪）風霜卅載駒過隙，下筆惟慚兩鬢絲。——紫藤

煙霞經眼遍三臺，叢桂相招逐月開，誰道不香花有賣，可憐土薄失滋培。——老桂

陶家五柳應垂地，蘇小門前膩幾枝，新得近鄰分一柳，他年如蓋憂千絲。——秋柳

裊裊月下峙雄冠，遁跡園林惜羽翰，不有惡聲人已戒，停杯拂拭劍光寒。——雞冠花

少日邀遊未易忘，九華錦簇發秋光，謫仙去後無新思，月白風清對拒霜。——木芙蓉

谷口樓遲一隱淪，衡門流水淨無塵，風傳夜月玲瓏佩，絕代丰神鄭子真。——水仙

寫竹無須學古人，風前月下得來真，漫多成竹胸中在，形似何如筆有神。——竹

畫　梅

冰雪荒寒憶故園，夢回淒切對中原，心腸鐵石何由託，呵凍裁箋寫國魂。

梅山探梅

疾雨助飄風，驅車六百里，侵曉登梅山，却欣雨乍止，地曠居者稀，環山峯壑美，玉雪香且清，南枝綠葉萌，古幹三千本，一一蒼苔生，新花散千樹，待我開有情，非獨北枝後，高樹花皎皎，叢族一林邱，何以有遲早，慈都舉相詰，我亦費探討，少立花滿衣，

悅目紛差池，玉屑散爲茵，料峭景愈奇，他時梅實大，賴此香泥滋，三匝襲芳馨，徘徊惟兩人，雨驟不忍舍，懿都回首頻，目臨心更倦，歸來付寫眞。

懿都寫梅髯補竹

人日人歸玉井堂，盈尊竹葉引杯長，一枝斜出曾相識，猶帶梅山雪後香。

畫　梅

世味比秋雲，何如付逝水，好將天地心，圈在圈兒裏。

婀娜霜天後，花開到北枝，耐寒非鐵骨，安得長冰肌。

飛鳳山探梅與鏡芸樓荷畊及內子懿都同遊以詩代記

珠雨芳塵慣點衣，迎人如笑鳳于飛，二分璀粲春初醒，炤眼南枝綠萼肥。——飛鳳探梅

幾度看花嗟晼晚，今朝欣到對斜曛，梅邊酌酒酒香留頻，剗芥椎菘損綠雲。——雲谷寺午齋

已多開謝梅兒大，蓓蕾累累到北枝，數點天心留對酒，泥香陣陣雨絲絲。——梅山陶醉亭

小飲，此亭原名眞理，因芸樓酒後頻頻呼醉，故易名曰陶醉。

畫　竹

與可力求眞，東坡味頗醰，二君呼不起，我復友何人。

題懿都畫梅

筆似溪流湧出，墨如雲氣騰生，明月遙枝點染，暗香小閣縱橫。

静莊看菊歸因寫菊漫題

曾約爲花除束縛，嗣當適性酌分栽，誰知乍過謝江火，依舊看花懊惱回。

賞菊心情消失盡，不勞盆活與滋培，老夫自有生花筆，酒後風前任意開。

畫　蘭

人有聖人草有蘭，相看不厭到叢殘，一般拔萃關天縱，只是芳馨欲寫難。

芙蓉詠

平生畫芙蓉，愧我多草草，春日移居來，新植芙蓉好，入秋高過牆，枝條何夭矯，結蕾六百餘，漸開大及小，計途五十日，粲粲猶未了，花放自下先，遞次到梢杪，一條一花，花笑正破曉，日暮花亦合，只是顏色老，陰雨色更奇，似醉却多姿，緋衫籠杏黄，楚腰若不支，花闌夕半合，明朝訝再開，並頭忽齊放，盛甚便云衰，碧葉已憔悴，結實何纍纍，究竟復何如，轉眼窮秋枝，我意不能盡，頻傾酒滿巵，一醉萬念寂，秋風那得知。

題　畫

矮屋人家矮脚亭，長橋低拂柳深青，却欣風雨登高日，莫笑前山低且暝。

八大孤高大滌奇，曼髯自笑是懲癡，古人不作朋交老，醉寫荒山欲付誰。

題畫弔土屋竹雨

穎吾過我東歸日，竹雨曾教索畫來，一諾經年剛欲償，黃鑪誰信起悲哀。

卅年前與香城伴，買醉塵詩楚館中，今日圖成花黯淡，當時捧硯曉粧紅。

弔君遙寄詩書畫，為就靈幃火化之，地下有知應笑我，延陵挂劍與同癡。

寫　蘭

偶爾寫蘭香欲吐，為求別致反平常，花時却喜清芬遠，着意聞香不大香。

滋蘭難得蘭之性，細事閒思引興長，人近却疑花屏息，清風微動吐幽香。

題　畫

十年惆悵居東國，思古心情獨不同，未見歸雲作霖雨，蜩螗聲裏又秋風。

題畫夾竹桃

個個憑依灼灼花，桃夭竹醉影交加，婆娑不是溫春夢，笑對風欹細雨斜。

畫　荷

曼髯畫荷五十載，葉大不足當雨蓋，出水小葉極青錢，療貧沒用人誰愛，當年萬士嘗督畫，詡畫花香渾欲醉，大千羨水厚於色，用水勝色稱儕輩，飛去天邊作綵霞，閔三題句

殊足誇，懸壁悲鴻謂消暑，棄有淸香豈獨花，老滯天涯懷朋舊，沒者已矣存可嗟，萍漂星散陸沉後，我亦浮桴且爲家，莫言淪落畫荷人，曾見東海之揚塵，兩鬢堆霜眼雪亮，待看吾華戡亂袪妖氛。

魚睡圖

飢生涉世却嫌遲，千古虛傳畫裏詩，張目沉沉魚睡美，吾心匪水孰能知。

寒操書來謂曼髯畫蘭及題句重拙大三字足以稱之作此奉答

重拙差堪倣，大猶過許之，知音悲欲絕，此意復誰知，東海塵揚後，梁園客散時，江湖忘未盡，兩鬢各垂絲。

吾畫

吾畫幾人知，新花發故枝，千年根鬱結，一脈氣乘時，奇想終成夢，自然曷可訾，中興應有望，肯與我相期。

墨牡丹

春光九十已無多，婀娜柔枝奈老何，桃李園中長夜宴，牡丹笑對醉顏酡。

畫葡萄

葡萄皮嫌薄，惟恐風吹破，請冊誇味甜，只有這幾個。

紫　藤

畫以藤名妻未生，今寫藤花妻半老，筆花璀璨猶少年，山妻對之應絕倒。此詩乃歎繪事之難精，非敢有以相謔也，曼殊自註。

曼髯三論附錄

三論繫以附錄，不爲贅乎？曰，此正作者之苦心耳。爲三論者，欲推其所好，及乎有同嗜者，其成就，固有限，然以其沉浸於漫長歲月之中，不無有經歷與感想，究其甘苦，曷遜乎詩，且詩可以觀其得失與憂怨，何以孳孳兀兀，雖顚沛流離，困於凍餒，猶不改其樂，必有由也。故欲竭誠以貢其獻曝之心，嫌其爲贅，何敢或辭，迨年屆耳順，偶於除夜，與內子懿都曰：學書已五十有五年矣，始自知有所造詣，豈偶然哉？明年歲首，目寒來謂，于右公有語曰：曼青先生詩書畫，俱到老境。翌日延濤，亦云如是。一夕集悅賓樓，張劉諸人皆在座，髯曾舉此言質之，曰，四十餘年來，聞公應對總謂好，此言是仍敷衍否？右公矢口答曰：「是眞話，是眞話。」嗚呼！右公於書，確自有其老境，縱觀古今，鮮有能及之者，然其爲詩，得天獨厚，工力次之，於詩聊馮觀感而已。其稱予之詩書畫，俱到老境，抑由書而推言之乎？書我自謂，居吾詩畫之上，陸東玖塋延濤皆許之，右公獨以老境稱之者，或有同感，而在三子之意之外者乎！夫附錄者，不過以詩達我之意趣已耳。苟欲究其所蘊蓄，恐不能出於附錄，右公所稱，俱到老境，則感愧交心，何敢當哉？予與右公，忘年交耳。公歸道山，予適遠游，未曾撫棺一

附　　錄

一〇三

哭，今則向公與臣淵，同灑知音之淚，昔者，臣公物化於海上，予則避地渝州，悲何能已？兹者怵著三論脫稿，惜二公未經垂睞，吾生恨晚，倘九重泉路，得能一盡交期，何敢忘筆下錐沙，且到老境，以此告慰，當不減虎溪三笑。樂也無涯。

壬子立秋曼髯

中華語文叢書

曼髯三論

作　　者／鄭曼髯　撰

主　　編／劉郁君

美術編輯／鍾　玟

出 版 者／中華書局

發 行 人／張敏君

副總經理／陳又齊

行銷經理／王新君

地　　址／11494 台北市內湖區舊宗路二段181巷8號5樓

客服專線／02-8797-8396　　　傳　真／02-8797-8909

網　　址／www.chunghwabook.com.tw

匯款帳號／華南商業銀行　　西湖分行

　　　　　179-10-002693-1　中華書局股份有限公司

法律顧問／安侯法律事務所

製版印刷／維中科技有限公司　海瑞印刷品有限公司

出版日期／2019年3月再版

版本備註／據1974年8月初版復刻重製

定　　價／NTD 250

國家圖書館出版品預行編目（CIP）資料

曼髯三論 ／ 鄭曼髯撰. — 再版. — 臺北市：
中華書局，2019.03
　　面；　公分. —（中華語文叢書）
　　ISBN 978-957-4301-47-8(平裝)

　1.書畫-論文,講詞等

940.7　　　　　　　　　　　　　81004026